社会艺术水平考级教材

中国民族民间舞

王 鹏 ◎ 主编

西北工业大学出版社

西安

图书在版编目(CIP)数据

中国民族民间舞/王鹏主编. —西安:西北工业大学出版社,2019.11
ISBN 978-7-5612-6871-1

Ⅰ.①中… Ⅱ.①王… Ⅲ.①民族舞蹈-水平考试-教材 ②民间舞蹈-水平考试-教材 Ⅳ.①J722.2

中国版本图书馆 CIP 数据核字(2019)第 251825 号

ZHONGGUO MINZU MINJIAN WU
中 国 民 族 民 间 舞

责任编辑:蒋民昌	策划编辑:蒋民昌 郭 斌
责任校对:李 杰	装帧设计:董晓伟

出版发行:西北工业大学出版社
通信地址:西安市友谊西路 127 号　　邮编:710072
电　　话:(029)88491757,88493844
网　　址:www.nwpup.com
印 刷 者:陕西向阳印务有限公司
开　　本:880 mm×1 230 mm　　1/16
印　　张:9.625
字　　数:298 千字
版　　次:2019 年 11 月第 1 版　　2019 年 11 月第 1 次印刷
定　　价:40.00 元

如有印装问题请与出版社联系调换

西安音乐学院社会艺术水平考级教材

《中国民族民间舞》编委会

主　　任　　张立杰　王　真
副 主 任　　安金玉　鲁日融
秘 书 长　　高晓鹏
副秘书长　　张　云　刘　静　王丽莎

主　　编　　王　鹏
编　　者　　雷琳灵　马　倩　赵　静
　　　　　　王丽莎　王柏然

考 试 要 求

一、考生应在老师的指导下,对照初级、中级、高级要求,根据自己的实际水平选择考试级别。

二、考级时,考生需按报考级别完成本级别中的如下内容。

(一)初级(一～三级)

(1)基本功组合:一级、二级各2个,三级3个。

(2)舞蹈组合:2个(包括小舞蹈组合,民族民间舞组合)。

(二)中级(四～六级)

(1)基本功组合:四级3个,五级4个,六级4个(包括地面、把杆组合)。

(2)舞蹈组合:3个(包括小舞蹈组合,民族民间舞组合)。

(三)高级(七～十级)

(1)基本功组合:七～十级6个(包括地面、把杆组合:可以是芭蕾或古典把杆训练,中间组合:可以多于6个组合)。

(2)舞蹈组合:4个(包括小舞蹈组合,民族民间舞组合,芭蕾舞组合,现代舞组合)。

三、考试内容及要求如有变动,以当次考级简章为准。

前　言

社会艺术水平考级主要是面向社会青少年以及广大业余音乐艺术爱好者，通过考试形式对其艺术水平进行测评和给予指导的活动，其主要目的是以启蒙教育、普及教育为主，以提升国民文化艺术素质为宗旨。西安音乐学院"社会艺术考级中心"成立于1992年2月，是经陕西省文化厅批准、文化部注册的西北地区唯一的专业音乐院校社会艺术考级单位。多年来，西安音乐学院考级委员会已为社会培养了近万名后备音乐学子，为国内音乐专业院校和普通高校输送了数量可观的后备生和艺术特长生。

为适应新时代下社会艺术考级发展的新要求，进一步提升社会艺术考级教材的针对性、系统性和规范性。根据中华人民共和国文化和旅游部相关文件精神：社会艺术水平考级机构必须要有自编的考级教材，并根据教材制定自己的考级内容与标准。在校领导和各院系的大力支持下，学校考级中心聘请了校内专家教授成立了社会艺术考级教材编委会，经过两年的精心筹划，现已完成了钢琴、电子琴、双排键、手风琴、大提琴、小提琴、萨克斯、单簧管、小号、长笛、古筝、琵琶、二胡、竹笛、民谣吉他、古典吉他、爵士鼓、美声唱法、合唱、少儿歌唱、中国民族民间舞、拉丁舞、朗诵等20余个专业方向的23种（包括上、下册共36册）教材的编写工作。这是一套囊括多学科专业方向、内容丰富、循序渐进、技术规范并彰显地域风格特色经典作品的社会艺术考级教材，是一套具有广泛实用价值的社会艺术考级丛书。

本教材的出版将大大提升社会艺术考级的规范化、科学化、专业化建设，是一套具有开拓性、创新性、学术性的实用教材。

本套教材适用于全国各地考级单位和艺术培训机构的教学。它将有助于广大青少年和社会音乐艺术爱好者的艺术演奏与表演水平的提升，进而达到普及艺术教育，提高国民艺术鉴赏水平和审美情趣的目的。

<div style="text-align:right">

编委会

2019年7月

</div>

目　　录

第 一 级
(4～5岁)

基本训练

- 一、基础练习 ……………………………………………………………………………… (1)
 - (一)方位练习 …………………………………………………………………………… (1)
 - (二)头部练习 …………………………………………………………………………… (1)
 - (三)肩部练习 …………………………………………………………………………… (2)
 - (四)手位练习 …………………………………………………………………………… (2)
 - (五)胯部练习 …………………………………………………………………………… (3)
 - (六)脚位练习 …………………………………………………………………………… (5)
 - (七)压前腿练习 ………………………………………………………………………… (6)
 - (八)勾绷脚练习 ………………………………………………………………………… (7)
 - (九)腰背部练习 ………………………………………………………………………… (8)
- 二、舞蹈练习 ……………………………………………………………………………… (9)
 - (一)小舞蹈组合练习 …………………………………………………………………… (9)
 - (二)手臂组合练习 ……………………………………………………………………… (9)

视唱练耳一 …………………………………………………………………………………… (10)

第 二 级
(5～6岁)

基本训练

- 一、基础练习 ……………………………………………………………………………… (16)
 - (一)行进步练习 ………………………………………………………………………… (16)
 - (二)地面腿的练习 ……………………………………………………………………… (16)
 - (三)横叉练习 …………………………………………………………………………… (17)
 - (四)小踢腿练习 ………………………………………………………………………… (18)
 - (五)跪撑腰练习 ………………………………………………………………………… (19)
- 二、舞蹈组合练习 ………………………………………………………………………… (19)
 - (一)横叉、膝关节组合练习 …………………………………………………………… (19)

(二)动物模仿组合练习 ··· (19)

视唱练耳二 ·· (21)

第 三 级
(6~7岁)

基本训练

一、腿部练习 ·· (25)

　　(一)压腿练习 ··· (25)

　　(二)控腿练习 ··· (28)

　　(三)踢腿练习 ··· (29)

　　(四)小弹腿练习 ·· (30)

二、把上训练 ·· (31)

　　(一)压肩训练 ··· (31)

　　(二)甩肩训练 ··· (31)

　　(三)反手压肩训练 ··· (31)

　　(四)反手甩肩训练 ··· (31)

三、地面训练 ·· (32)

　　(一)横叉训练 ··· (32)

　　(二)竖叉训练 ··· (32)

　　(三)顶腰训练 ··· (32)

　　(四)下腰训练 ··· (32)

四、中间训练 ·· (32)

　　(一)跳跃训练 ··· (32)

　　(二)手位训练 ··· (32)

　　(三)手臂训练 ··· (33)

五、蒙古舞组合练习 ··· (34)

视唱练耳三 ·· (36)

第 四 级
(7~8岁)

基本训练

一、地面练习 ·· (42)

　　(一)跑跳步热身练习 ··· (42)

　　(二)压脚背/脚趾练习 ··· (42)

(三)耗高叉练习 …………………………………………………………………………… (42)
(四)转叉练习 ……………………………………………………………………………… (42)
(五)前屈压后腿练习 ……………………………………………………………………… (42)
(六)地面踢腿练习 ………………………………………………………………………… (42)
(七)搬腿练习 ……………………………………………………………………………… (43)
(八)肩的练习 ……………………………………………………………………………… (43)

二、把上练习 …………………………………………………………………………………… (43)
(一)立半脚尖练习 ………………………………………………………………………… (43)
(二)站姿练习 ……………………………………………………………………………… (44)
(三)扶把小跳练习 ………………………………………………………………………… (44)
(四)跪地挑胸腰练习 ……………………………………………………………………… (44)

三、中间练习 …………………………………………………………………………………… (44)
(一)单一站下腰＋甩腰练习 ……………………………………………………………… (44)
(二)立半脚尖练习 ………………………………………………………………………… (44)
(三)小跳练习＋方位变换练习 …………………………………………………………… (44)

四、小技巧训练 ………………………………………………………………………………… (44)
(一)后软翻训练 …………………………………………………………………………… (44)
(二)把上肩倒立训练 ……………………………………………………………………… (44)
(三)把上顶肩训练 ………………………………………………………………………… (44)
(四)靠墙胸倒立训练 ……………………………………………………………………… (45)
(五)前软翻训练 …………………………………………………………………………… (45)

五、素质综合训练 ……………………………………………………………………………… (45)

六、舞蹈训练 …………………………………………………………………………………… (45)
(一)手眼组合训练 ………………………………………………………………………… (45)
(二)双晃手组合训练 ……………………………………………………………………… (45)
(三)藏族动律组合训练 …………………………………………………………………… (46)

视唱练耳四 ……………………………………………………………………………………… (47)

第 五 级
(8～9岁)

基本训练
一、热身训练 ……………………………………………………………………………………… (54)
(一)把上压肩训练 ………………………………………………………………………… (54)
(二)把上压脚背训练 ……………………………………………………………………… (54)

二、地面练习 ……………………………………………………………………………………… (54)
　　(一)地面扳腿练习 ………………………………………………………………………… (54)
　　(二)手位练习 ……………………………………………………………………………… (55)
　　(三)腰的控制练习 ………………………………………………………………………… (55)
三、把上练习 ……………………………………………………………………………………… (56)
　　(一)把上站姿练习 ………………………………………………………………………… (56)
　　(二)把上胸腰练习 ………………………………………………………………………… (57)
　　(三)把上半蹲练习 ………………………………………………………………………… (57)
　　(四)把上小跳练习 ………………………………………………………………………… (58)
四、中间训练 ……………………………………………………………………………………… (58)
　　(一)手位训练 ……………………………………………………………………………… (58)
　　(二)软开度训练 …………………………………………………………………………… (59)
　　(三)小跳组合训练 ………………………………………………………………………… (59)
五、小技巧训练 …………………………………………………………………………………… (59)
　　(一)绞柱训练 ……………………………………………………………………………… (59)
　　(二)胸背倒立、肩倒立训练 ……………………………………………………………… (59)
　　(三)倒立完成训练 ………………………………………………………………………… (59)
　　(四)侧手翻开法训练 ……………………………………………………………………… (59)
六、舞蹈练习 ……………………………………………………………………………………… (60)
　　(一)手及手臂组合练习 …………………………………………………………………… (60)
　　(二)藏族基本舞步组合练习 ……………………………………………………………… (60)

视唱练耳五 ………………………………………………………………………………………… (62)

第 六 级
(9～10岁)

基本训练

一、热身训练 ……………………………………………………………………………………… (67)
　　(一)甩肩训练 ……………………………………………………………………………… (67)
　　(二)把杆压脚背/脚趾训练 ………………………………………………………………… (67)
二、地面腿部练习 ………………………………………………………………………………… (67)
　　(一)腿部环动组合练习 …………………………………………………………………… (67)
　　(二)地面踢抓后腿练习 …………………………………………………………………… (68)
三、扶把练习 ……………………………………………………………………………………… (68)
　　(一)双手扶把一位擦地练习 ……………………………………………………………… (68)
　　(二)双手扶把五位擦地练习 ……………………………………………………………… (69)

（三）双手扶把一位小踢练习 ……………………………………………………（69）
　（四）单手扶把胸腰练习 …………………………………………………………（69）
　（五）把杆扳腿练习 ………………………………………………………………（70）
四、中间练习 …………………………………………………………………………（70）
　（一）五位小跳练习 ………………………………………………………………（70）
　（二）转的练习 ……………………………………………………………………（70）
五、小技巧练习 ………………………………………………………………………（71）
　（一）侧手翻练习 …………………………………………………………………（71）
　（二）前桥开范练习 ………………………………………………………………（71）
六、舞蹈练习 …………………………………………………………………………（71）
　（一）弦子舞组合练习 ……………………………………………………………（71）
　（二）东北秧歌组合练习 …………………………………………………………（72）
视唱练耳六 …………………………………………………………………………（73）

第 七 级
（10～12岁）

基本训练
一、基本功训练 ………………………………………………………………………（78）
　（一）把上压腿训练 ………………………………………………………………（78）
　（二）把上扳腿训练 ………………………………………………………………（81）
　（三）把上踢腿训练 ………………………………………………………………（83）
　（四）横竖叉练习 …………………………………………………………………（85）
　（五）腰的训练 ……………………………………………………………………（85）
二、技巧训练 …………………………………………………………………………（86）
　（一）肩倒立训练 …………………………………………………………………（86）
　（二）脚柱训练 ……………………………………………………………………（86）
　（三）前软翻训练 …………………………………………………………………（86）
　（四）后软翻训练 …………………………………………………………………（86）
　（五）倒立训练 ……………………………………………………………………（86）
　（六）侧手翻训练 …………………………………………………………………（86）
三、芭蕾训练 …………………………………………………………………………（87）
　（一）把上训练 ……………………………………………………………………（87）
　（二）中间跳跃练习 ………………………………………………………………（89）
四、舞蹈组合 …………………………………………………………………………（90）
　（一）小孔雀 ………………………………………………………………………（90）

（二）草原的天空 ··· (91)

　视唱练耳七 ··· (93)

第 八 级
（12～13岁）

基本训练
- 一、扶把练习 ··· (98)
 - （一）擦地练习 ··· (98)
 - （二）蹲的练习 ··· (99)
 - （三）腰的练习 ··· (100)
 - （四）大踢腿练习 ··· (101)
- 二、中间练习 ··· (101)
 - （一）蹲的练习 ··· (101)
 - （二）擦地、小踢腿组合练习 ·· (102)
 - （三）小跳组合练习 ·· (103)
 - （四）中跳组合练习 ·· (103)
 - （五）圆场组合练习 ·· (104)
 - （六）基本舞姿练习 ·· (104)

视唱练耳八 ··· (106)

第 九 级
（13～14岁）

基本训练
- 一、扶把练习 ··· (111)
 - （一）擦地练习 ··· (111)
 - （二）蹲的练习 ··· (112)
 - （三）划圈练习 ··· (113)
 - （四）小弹腿练习 ··· (114)
 - （五）单腿蹲练习 ··· (114)
 - （六）大踢腿练习 ··· (115)
- 二、中间练习 ··· (115)
 - （一）小跳练习 ··· (115)
 - （二）舞姿小跳练习 ·· (116)
 - （三）中跳练习 ··· (117)

（四）翻身组合练习 …………………………………………………………………………（118）
　（五）呼吸组合练习 …………………………………………………………………………（118）
　（六）风火轮组合练习 ………………………………………………………………………（119）
视唱练耳九 ……………………………………………………………………………………（121）

第 十 级
（14～15岁）

基本训练
一、扶把练习 ……………………………………………………………………………………（125）
　（一）蹲的练习 ………………………………………………………………………………（125）
　（二）擦地练习 ………………………………………………………………………………（126）
　（三）小踢腿练习 ……………………………………………………………………………（127）
　（四）腰的练习 ………………………………………………………………………………（128）
　（五）大踢腿练习 ……………………………………………………………………………（129）
　（六）控制练习 ………………………………………………………………………………（130）
二、中间练习 ……………………………………………………………………………………（131）
　（一）中跳组合练习 …………………………………………………………………………（131）
　（二）翻身组合练习 …………………………………………………………………………（131）
　（三）五位转组合练习 ………………………………………………………………………（132）
　（四）大跳组合练习 …………………………………………………………………………（132）
　（五）摇臂组合练习 …………………………………………………………………………（132）
　（六）花帮步组合练习 ………………………………………………………………………（133）
视唱练耳十 ……………………………………………………………………………………（135）
感谢 ……………………………………………………………………………………………（140）

第一级

（4～5岁）

基本训练

一、基础练习

（一）方位练习

方位练习见图 1-1，伴奏为2/4。

（1）目的要求：使学生对教室的方向加以认知和了解，在舞姿的转动和变换中有了明确的方向。

（2）主要动作：1点，前方；2点，右前方；3点，右方；4点，右后方；5点，后方；6点，左后方；7点，左方；8点，左前方。

准备位：脚小八字，双手叉腰。

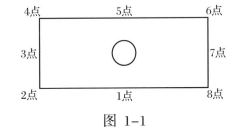

图 1-1

【1】1-4后踢步到2点方向。

5-8原地小跳8次。

【2】-【12】同【1】，方位依次为3，4，5，6，7，8。

音乐重复，动作重复。

（3）注意：以教室的平面8个方向，学生进行平面8个方位的训练，后踢步时脚要踢上臀部，双手叉腰，步伐均匀。

（二）头部练习（地面练习）

伴奏为4/2。

（1）目的要求：使学生能够正确的掌握头部运动，增强头部及颈部的灵活性。

（2）主要动作：准备姿势：对脚盘坐，双手叉腰。

【1】1-2正中位。3-4正上位。5-6正中位。7-8正下位。

【2】1-2正中位。3-4右侧位。5-6正中位。7-8左侧位。

【3】1-2正中位。3-4右倾头。5-6正中位。7-8左倾头。

【4】1-2正中位。3-4右斜上。5-6正中位。7-8右斜下。

【5】1-2正中位。3-4左斜上。5-6正中位。7-8左斜下。

【6】1-2正中位。3-8右环绕一圈。

【7】1-2正中位。3-8左环绕一圈。

【8】1-8不动结束。

（3）注意：准备位时，腰部拔起；后背直立。

（三）肩部练习

音乐为4/2。

（1）目的要求：肩部灵活性。

（2）主要动作：准备姿势：正步位站立，双手叉腰。

【1】1-4双肩同时耸肩。5-8同时压肩。

【2】1-4,5-8同【1】。

【3】1-4右肩耸肩，左肩压肩。

【4】5-8左肩耸肩，右肩压肩。

重复【1】-【4】。

（3）注意：耸肩时，不能缩脖子，背部直立。

（四）手位练习（地面练习）

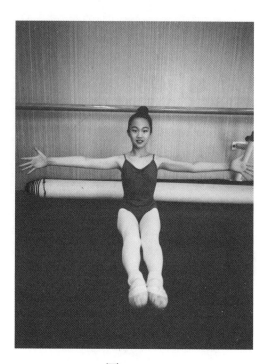

图 1-2

手位练习见图 1-2、图 1-3，音乐为4/2。

（1）目的要求：训练手腕及手臂灵活性。

（2）主要动作：准备位：双腿伸直1点，双背手，坐姿。面向1点。

【1】1-4双手握拳曲臂经肩前扩指到正上位，指尖伸出见图 1-3（a）。

　　5-8双手握拳曲臂收回肩前。

【2】2-8重复【1】。

【3】1-4双手握拳曲臂经肩前扩指到正上位，指尖伸出。5-8双手扩指向外摆手。

【4】1-4重复【3】1-4。5-6重复【3】5-8。7-8回到双背手。

【5】1-2双手扩指斜下位见图 1-3（b）。3-4双手扩指手旁平位见图 1-3（c）。

　　5-6双手扩指斜上位见图 1-3（d）。7-8双手扩指正抖手上位。

【6】1-8重复【5】，从正上位，斜上位，旁平位，回斜下位。

【7】重复【5】。

【8】重复【6】。

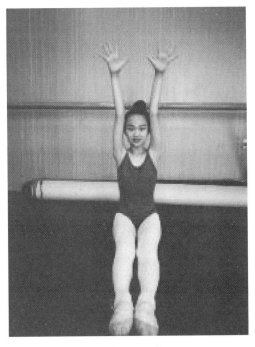

（a）正上位

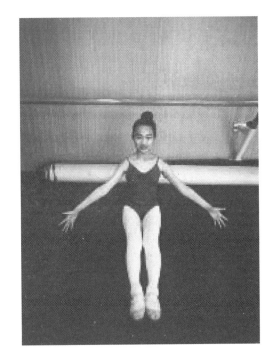

（b）斜下位

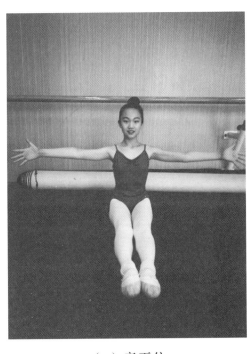

（c）旁平位

（d）斜上位

图 1-3

（3）注意：肘直，扩指五指最大限度张开。抖手指尖抖。

（五）胯部练习（地面练习）

胯部练习见图 1-4，音乐为4/2。

（1）目的要求：胯部的灵活性。

（2）主要动作：准备姿势：对脚盘坐，双手放置膝盖处见图 1-4（a）。

（a）

（b）

（c）

图 1-4

【1】1-8双手压膝4次,2拍一次。

【2】1-4右手上左手下压右胯2次见图 1-4(b)。5-8右手上左手下压左胯2次见图 1-4(c)。

【3】重复【1】。

【4】重复【2】。

【5】1-4双手插腰右转腰。

5-8双手插腰左转腰。

【6】重复【5】。

【7】重复【6】。

【8】双腿成一字横叉,双肘撑地、双手撑下额结束(插腰手四指并拢)。

(3)注意:腰部直立,膝盖放松,胯根放松。

(六)脚位练习

脚位练习见图 1-5,音乐为4/2。

(1)目的要求:从正步位见图 1-5(a)、小八字位见图 1-5(b),大八字位进行训练见图 1-5(c),要求形体上的美感。

(2)主要动作:准备姿势:正步位站立,双手插腰。

(a)

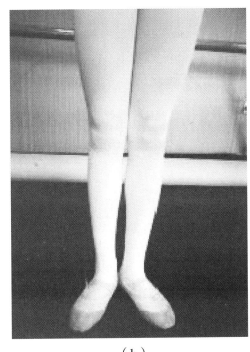
(b)

图 1-5

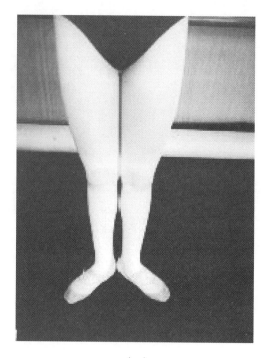

（c）

续图 1-5

【1】1-4正步位。5-8蹲立，2拍蹲，2拍立。

【2】1-8重复【1】。

【3】1-4打开到小八字。

　　　5-8蹲立，2拍蹲，2拍立。

【4】重复【1】。

【5】1-4打开到大八字。5-8蹲立2拍蹲两拍立。

【6】重复【5】。

【7】1-4双手旁按手，右手手心向上托掌头左倾。5-8右手回原位旁按掌。

【8】1-4双手旁按手，左手手心向上托掌头右倾。5-8左手回原位旁按掌。结束。

（3）注意：站立时重心靠前，收臀，收腹，不能憋气。

（七）压前腿练习（地面练习）

压前腿练习见图 1-6，音乐为4/2。

（1）目的要求：通过单一的压前腿练习，训练学生的整体协调性及节奏感。

（2）主要动作：准备姿势：坐姿，双腿前伸，绷脚尖，双手插腰。

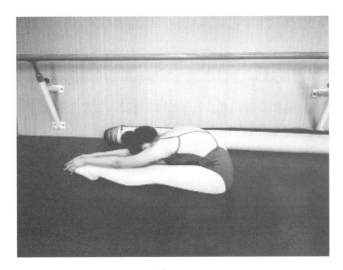

图 1-6

【1】1-4双臂正上方伸直。5-6双臂前伸体前曲压前腿。7-8还原身体,双臂从正上方收回到插腰。

【2】-【3】重复【1】。

【4】双腿曲膝团抱,低头结束。

(3)注意:前曲时双膝伸直,绷脚尖不能放松。

(八)勾绷脚练习

勾绷脚练习见图 1-7,音乐为4/2。

(1)目的要求:训练学生脚腕灵活性。

(2)主要动作:准备姿势:坐姿准备,双脚绷脚,见图 1-7(a)双肘伸直,指尖点地。

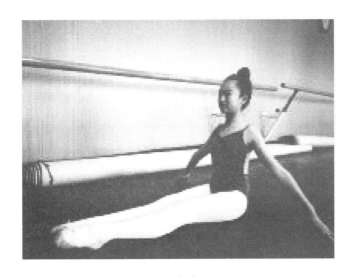

(a)

图 1-7

（b）

续图 1-7

【1】1-4双勾脚见图 1-7（b）。5-8双绷脚。

【2】重复【1】。

【3】1-4右脚勾绷，2拍勾，2拍绷。

　　5-8左脚勾绷，2拍勾，2拍绷。

【4】重复【3】。

【5】1-8体前曲，双臂从正上位压前腿，勾脚。

【6】1-8体前曲，双臂从正上位压前腿，绷脚。

【7】重复【5】。

【8】重复【6】。

结束。

（3）注意：绷脚尖的延伸，勾脚膝盖伸直，勾脚脚趾找膝盖。

（九）腰背部练习

音乐为4/2。

（1）目的要求：训练腰背部力量及灵活性。

（2）主要动作：准备姿势：俯地趴下，双臂夹耳一点方向。

【1】1-2双臂夹耳，双脚并脚，双臂双脚同起。3-4回准备姿势。5-6双臂夹耳，双脚并脚，双臂双脚同起。7-8回准备姿势。

【2】-【3】重复【1】。

【4】双臂撑地头找双脚。

（3）注意：双臂要夹耳伸直，双脚要并紧。

二、舞蹈练习

（一）小舞蹈组合练习

头手练习，4/2节奏。

目的要求：头，颈部运动，手臂运动，扩指训练。注意呼吸以及眼睛方向。

准备拍：5-8双腿跪坐地，双臂放松双手自然放于大腿上。

【1】1-2右倾头。3-4回正中。5-6左倾头。7-8回正中。

【2】1-4右手起至斜上，肩肘腕兰花指向斜上方指出。

5-8左手起至斜上，肩肘腕兰花指向斜上方指出。

【3】1-4双手同时起至斜上2，8点，同时头方看右。

5-8双手同时起至斜上2，8点，同时头方看左。

【4】1-4头由右，后，左，正下环绕1周。5-8头由左，后，右，正下环绕1周。

【5】1-2双手交叉于胸前。3-4双臂伸出双手摊手至1点。兰花指，交叉双手，手心向外。5-8双手叉腰。

【6】重复【5】。

【7】1-4双手拍膝盖。5-8双手推向前扩指摆手。

【8】1-4双手拍膝盖。5-8双臂向斜上位扩指抖手。

（二）手臂组合练习

4/2节奏。

准备拍：正步位站立，双手自然垂于身体两侧。

【1】1-2脚正步位双手交叉体前，掌型，手心向外，双膝蹲。

3-4双臂从正上上弧线经过旁平至斜下，旁按掌，掌型手。5-8重复前1个8拍。

【2】1-2兰花指左手上顺风旗，头右看。3-4保持舞姿，双膝蹲。

5-6兰花指右手上顺风旗，头左看。7-8保持舞姿，双膝蹲。

【3】1-4双臂向上手背相对兰花指于正上。

5-8经过旁平位弧线至斜下，旁按掌，掌型手。

【4】1-8重复【3】。

【5】-【8】重复【1】-【4】。

注意：所有的训练及组合音乐，教师均可根据学生的实际训练需求进行弹奏。

视唱练耳一

乐 理

1. 乐音的四种特性

（1）高低：音的高低是由振动频率决定的，频率高则音高；频率低则音低。

（2）长短：音的时值是由音的延续时间决定的，时间长则音长，时间短则音短。

（3）强弱：音的强弱是由振动幅度决定的，幅度大则音强，幅度小则音弱。

（4）音色：音的色彩是由发音体性质、泛音的多少决定的。

2. 音符

音符是用来记录乐音高低长短的符号。

音符通常由符头、符干、符尾三个部分组成，如图1-1所示。

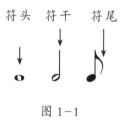

图 1-1

音符符头为椭圆形，由于音的时值不同，符头可以是空心的，也可以是实心的。实心的符头既可以有符干，也可以同时有符干和符尾，空心的符头可以有符干，但不会有符尾。

相邻时值两音符的关系是2倍或$\frac{1}{2}$的关系，如二分音符等于两个四分音符的时值；四分音符等于$\frac{1}{2}$个二分音符的时值，如图1-2所示。

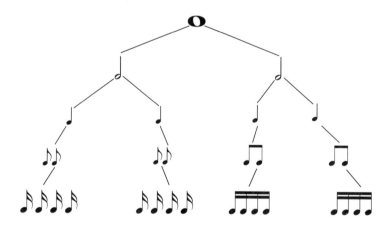

图 1-2

3. 休止符

休止符用是来记录不同长短音的间断时值的符号。

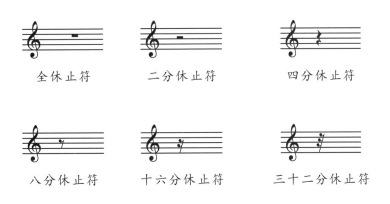

图 1-3

与音符时值关系一样，相邻时值两休止符的关系是2倍或$\frac{1}{2}$倍的关系，如二分休止符等于两个休止符的时值；四分休止符等于$\frac{1}{2}$个二分休止符的时值，全休止符出现在某一小节，表示整小节休止。如图1-3所示。

4. 五线谱

五线谱是在五条等距离的平行线上记录不同时值的音符及其它记号的记谱方法。

五线谱的五条线及线与线之间形成的间都是用来记录音符的位置，都是自下而上命名，如图1-4所示。

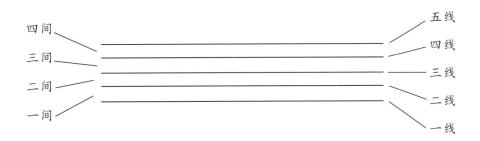

图 1-4

为了标记过高或过低的音，在五线谱上面或下面还可以临时加线。在五线上面的叫上加线，从下而上依次是：上加一线、上加二线、上加三线，以此类推；在一线下面的加线叫下加线，从上而下依次是：下加一线、下加二线、下加三线，以此类推。如图1-5所示。

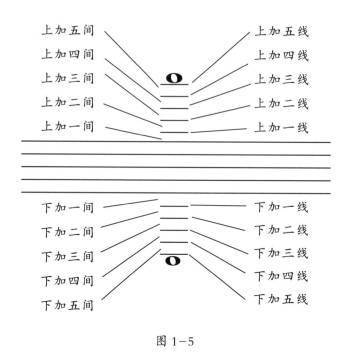

图 1-5

5. 谱号

谱号是用来确定五线谱表中各线间音高位置的符号。谱号常写在五线谱的左端。常用的谱号分为三种：高音谱号、低音谱号和中音谱号。

（1）高音谱号，又称为G谱号。G谱号表示五线谱上第二线上的音是小字一组g^1，其它线和间的音高依次排列，如图1-6所示。

（2）低音谱号，又称为F谱号。F谱号表示五线谱上第四线上的音是小字组f。其它线和间的音高依次排列，如图1-7所示。

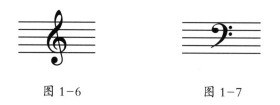

图 1-6　　　　　图 1-7

（3）中音谱号，又称为C谱号。C谱号可记在五线谱任意一线上，记在的那一线为小字一组c^1。其它线和间音高依次排列，如图1-8所示。

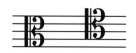

图 1-8

（4）高音谱表：用高音谱号记录的谱表叫做高音谱表。

（5）低音谱表：用低音谱号记录的谱表叫做低音谱表。

（6）中音谱表：用中音谱号记录的谱表叫做中音谱表。

（7）大谱表：将高音谱表与低音谱表用直线和花括号连起来的谱表叫做大谱表。

在大谱表中，高音谱表下加一线与低音谱表下加一线的音是同一个位置的音符，即小字一组c^1，由于这个音符处在大谱表和键盘的中央，所以又称为中央C，如图1-9所示。

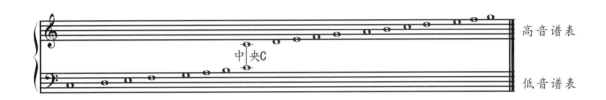

图 1-9

6. 音的分组

音的分组：7个基本音级循环重复使用，因此，有许多同名的音，但它们同名不同高，为了区分同名不同高的各音，键盘上的所有音分成许多个"组"。从c^1(即中央C)开始向上至b^1称为小字一组，依次向上称为小字二组、小字三组、小字四组、小字五组，比小字一组低的音组依次是大字组、大字一组、大字二组，并注意数字在字母右下角位置，如图1-10所示。

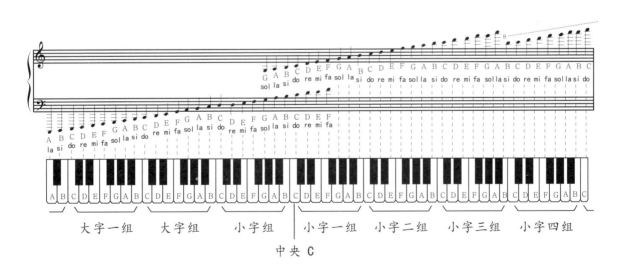

图 1-10

节 奏

视 唱

第二级

（5～6岁）

基本训练

一、基础练习

（一）行进步练习

音乐2/4为主。

（1）目的要求：错步训练；交替错步训练。

（2）主要动作：准备姿势：正步位站立，双手叉腰。

【1】1-8交替错步走4次。

【2】-【4】重复【1】。

（3）注意：后面脚紧跟前面脚，立腰拔背，插腰的双手手指不能松。

（二）地面腿的练习

地面腿的练习见图 2-1，音乐为4/2。

（1）目的要求：腿脚的开关练习要立腰拔背，膝盖伸直。

（2）主要动作：准备姿势：坐姿准备，肘伸直指尖落地。

图 2-1

【1】1-4双腿伸直。5-8双脚开（见图2-1）。

【2】重复【1】。

【3】1-2右脚开。3-4右脚抬。5-8回原位。

【4】1-2左脚开。3-4左脚抬。5-8回原位。

（3）注意：双膝伸直，双脚尖绷。

（三）横叉练习

横叉练习见图2-2，音乐为4/4。

（1）目的要求：训练横叉，胯的开度。

（2）主要动作：准备姿势：蛙趴准备，双手夹耳前伸。

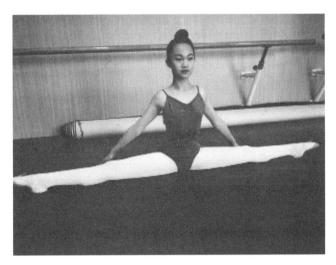

图 2-2

【1】1-4蛙爬。

5-8右腿向右伸直绷脚，2拍伸，2拍回。

【2】1-4蛙爬。5-8左腿向左伸直绷脚，2拍伸，2拍回。

【3】重复【1】。

【4】重复【2】。

【5】1-8双腿同时打开到最大开度（见图2-2）。

【6】1-8双腿并后夹膝伸直。

【7】1-8双腿同时3,7点方向打开。

【8】1-4横叉坐起，双手曲臂耳旁扩指打开，头向左倾，结束。

（3）注意：单腿打开要伸直至旁平，绷脚尖。

（四）小踢腿练习

小踢腿练习见图 2-3，音乐为4/3。

（1）目的要求：小腿的灵活运动，膝关节的灵活性。

（2）主要动作：准备姿势：躺姿准备，双手3，7点旁平位伸直，手心向上。

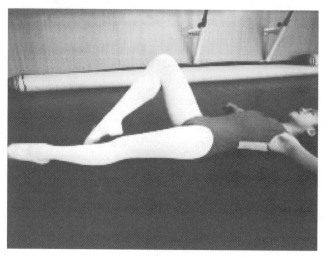

（a）

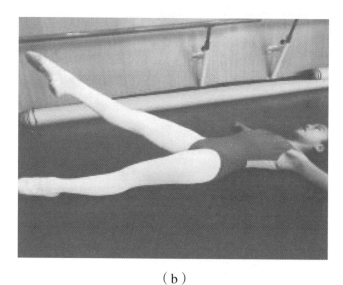

（b）

图 2-3

【1】1-4右腿吸到小腿，见图 2-3（a）。5-8右腿伸直踢出见图 2-3（b），2拍踢，2拍回原位。

【2】1-4左腿吸到小腿。

左腿伸直踢出，2拍踢，2拍回原位。

【3】重复【1】。

【4】重复【2】。

（3）注意：小踢腿的度数25度，小踢腿必须绷脚尖伸膝盖，有力度。

（五）跪撑腰练习

音乐为4/4。

（1）目的要求：练习腰的软开度。

（2）主要动作：准备姿势：跪姿准备，双手背后。

【1】1-4双臂夹耳。5-8下腰双手抓脚，顶胯。

【2】-【4】重复【1】。

（3）注意：练腰前必须热身，下完腰必须回腰。

二、舞蹈组合练习

（一）横叉，膝关节组合练习

4/2节奏。

目的要求：横叉完成。

准备拍：5-8屈膝脚掌于地坐姿，双手胯旁指尖点地。

【1】1-4伸膝盖伸腿正前1点方位。5-8曲膝盖腿回准备拍位。

【2】1-8重复【1】。

【3】1-4屈膝准备位打开成对脚盘坐，双手握空拳于耳旁。

　　　5-6双手伸于斜上扩指。7-8收回至耳旁。

【4】1-2双腿脚伸前1点，绷脚，双手同时到坐姿胯旁指尖点地。3-4双曲臂于体前。

　　　5-8双腿绷脚从正前划出至3,7点横叉爬地。

（二）动物模仿组合练习

4/2节奏。

目的要求：并脚小跳，开发学生思维模仿各种动物造型。

准备拍：5-8团抱屈膝腿背对教室1点方位。

【1】1-8右转保持准备姿势转至教室1点。

【2】1-2左手抱腿不变，右手按掌于右斜下，右腿同时伸直。3-4收回原位。

　　　5-6右手抱腿不变，左手按掌于右斜下，左腿同时伸直。7-8收回原位。

【3】1-4双手指尖旁点地。5-8右腿左腿站立起至正步位，双手旁，掌型手。

【4】1-4双脚小跳到教室2点方位。5-8双手叉腰高吸左腿，头右倾。

【5】1-4双脚小跳到教室8点方位。5-8双手叉腰高吸右腿，头左倾。

【6】1-4教室8点方位屈膝塌腰撅臀，双臂伸直于体后侧，双手相对向里。
　　5-8保持舞姿抖手碎晃头。

【7】1-4双脚并跳蹲2点屈膝，小兔子造型。5-8并脚跳4次。

【8】1-4小鸡造型。5-8小兔子造型。

【9】1-8碎步圆圈，双手旁按掌。

【10】1-8重复【6】。

【11】1-8重复【7】。

【12】-【16】模仿各种动物碎步跑圆圈动物造型结束。

注意：所有的训练及组合音乐，教师均可根据学生的实际训练需求进行弹奏。

视唱练耳二

乐　理

1. 节奏

节奏：将不同时值的音有规律的组合在一起称为节奏。其中，具有典型意义、有代表性、反复出现的固定组称为节奏型。如图2-1所示。

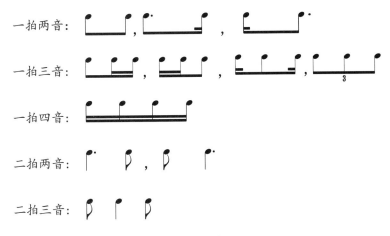

图 2-1

2. 节拍

节拍是指强拍和弱拍的组合规律，按着一定的顺序循环重复。

如一强一弱的循环重复（两拍子）、一强两弱的循环重复（三拍子）等，可见在这种循环重复中起主要作用的是强弱关系的顺序。常见的二拍子有：$\frac{2}{4}$，$\frac{2}{2}$；常见的三拍子有$\frac{3}{4}$，$\frac{3}{8}$，另外还有$\frac{4}{4}$，$\frac{6}{8}$等节拍。

在节拍中，这种均等的时间单位就叫做"单位拍"，也就是我们平时所说的"一拍"。处于强关系的单位拍就是强拍，处于弱关系的单位拍就是弱拍。

节奏与节拍永远是同时存在的，是不可分割的有机组成部分。节奏必然存在于某种节拍之中，而节拍中也必然含有一定的节奏。

3. 半音、全音

在十二平均律的乐器上，相邻两个音最小的距离是半音。如在键盘上：E-F，B-C都是半音的关系。两个相邻半音构成一个全音。

在C大调音阶中，每相邻的两音的关系是：全音-全音-半音-全音-全音-全音-半音，如图2-2所示。

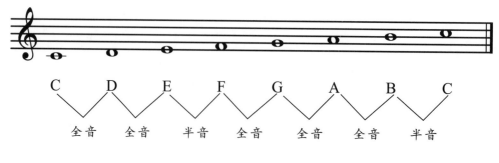

图 2-2

4. 变音记号

变音记号：用来升高或降低基本音级的记号叫做变音记号。

（1）在基本音级的基础上升高半音关系，标记升记号"#"。

（2）在基本音级的基础上降低半音关系，标记降记号"♭"。

（3）在基本音级的基础上升高两个半音关系，标记重升记号"𝄪"。

（4）在基本音级的基础上降低两个半音关系，标记重降记号"♭♭"。

（5）当乐曲中还原带有变化记号的变化音，标记还原记号"♮"。

5. 附点音符

附点音符：单纯音符符头右面的圆点叫做附点，带附点的音符叫做附点音符。附点具有增长音值的作用，增加原音符时值的二分之一。如图2-3所示。

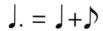

图 2-3

6. 力度记号

力度记号：用来表示音的强弱程度的记号，叫做力度记号。可分为以下几种：

（1）固定的强弱：表示从标记位置做明显的力度变化。

强记号：*mf* 中强，*f* 强，*ff* 很强。

弱记号：*mp* 中弱，*p* 弱，*pp* 很弱。

（2）渐变的强弱：表示从标记位置做逐渐的力度变化。

渐强记号（*cresc.*）：标记在旋律上方，表示力度逐渐加强。

渐弱记号（*dim.*）：标记在旋律上方，表示力度逐渐减弱。

（3）突然变化的强弱：常用 *fp*（突弱）、*sf*（突强）等记号标记，表示从标记位置做突然的力度变化。

节 奏

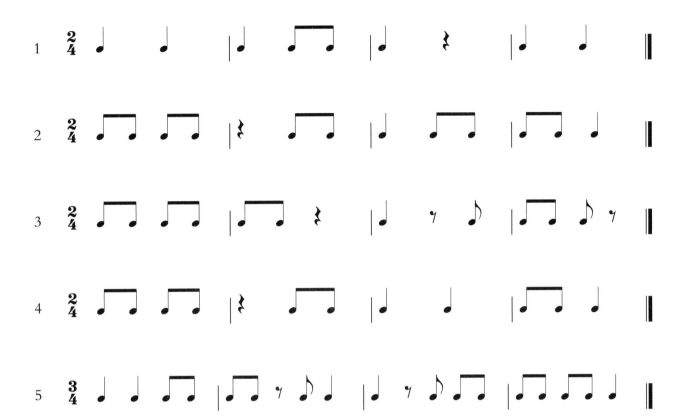

视　唱

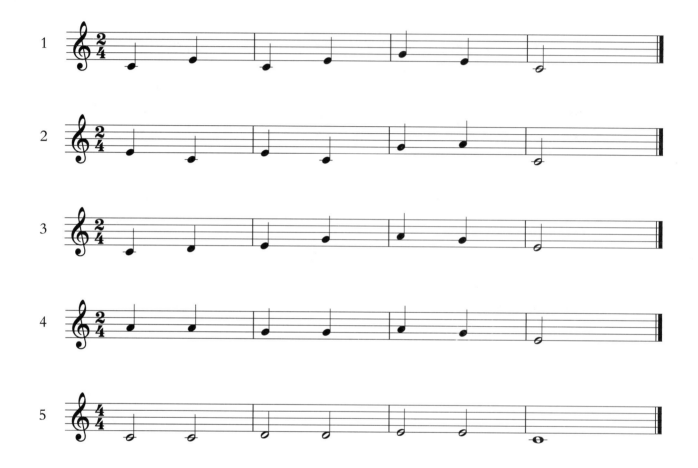

第三级

（6～7岁）

基本训练

一、腿部练习

（一）压腿练习

1. 压前腿

动作要求：后背伸平，绷脚，伸直膝盖，上身和腿贴平。坐姿准备（见图3-1），两腿向前平伸，绷脚，两只手尖点地。

准备拍：5-8双手向上贴耳朵平伸（见图3-2）。

【1-8】向前下腰，双手摸脚尖，上身贴腿面（见图3-3）。

【2-8】双手向上平伸。

【3-8】重复【1-8】拍动作。

【4-8】重复【2-8】拍动作。

【5-8】重复【1-8】拍动作。

【6-8】重复【2-8】拍动作。

【7-8】重复【1-8】拍动作。

【8-8】后背立直双手向上平伸，向外打开，手指尖点地。

【1-8】双手指尖沿地面划圈向前压腰抱脚不动。

【2-8】静止不动。

【3-8】保持不动。

【4-4】保持不动。

【5-8】后背立直双手向上平伸，向外打开，手指间点地。

图 3-1

图 3-2

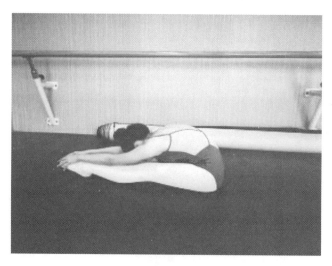

图 3-3

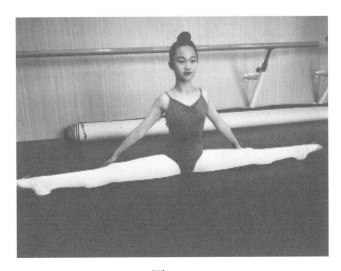

图 3-4

2. 压旁腿

动作要求：压腿时两脚背朝上，上身向上翻开，绷脚尖，伸直膝盖。

坐姿准备，两腿平行向外打开一字，双手在体前地面轻放（见图 3-4）。

准备拍：5-8 左手向上平身，右手扶地。

【1-8】左手向旁摸右脚尖。

【2-8】起身回正。

【3-8】重复【1-8】。

【4-8】重复【2-8】。

【5-8】重复【1-8】。

【6-8】重复【2-8】。

【7-8】重复【1-8】。

【8-8】重复【2-8】，换右手向上准备。

反面相同。

3. 压后腿

动作要求：两肩两胯摆正，向后下腰时，头与后腿对齐。

单腿跪地准备：一腿弯曲地面，另一只腿向后平伸，两手指尖自然点地。

准备拍：5-8 不动。

【1-8】双手扶地向后下腰，头去贴屁股。

【2-8】起身回到准备动作。

【3-8】重复【1-8】。

【4-8】重复【2-8】。

【5-8】重复【1-8】。

【6-8】重复【2-8】。

【7-8】重复【1-8】。

【8-8】重复【2-8】。

反面相同。

（二）控腿练习

1. 向前边控腿

动作要求：向前绷脚伸直膝盖，向上抬腿时胯要摆正，躺地后背贴平地面，向旁，侧躺身体一条线，绷脚伸直膝盖，脚背朝上，向后双肘撑地，趴地，抬腿时绷脚伸直膝盖，两跨摆正，臀部不能抬起。

准备拍：5-8准备拍躺地。

【1-8】右腿向前90°抬起。

【2-8】落地。

【3-8】重复【1-8】。

【4-8】落地。

【5-8】重复【1-8】。

【6-8】落地。

【7-8】重复【1-8】。

【8-8】落地。

反面相同，换侧身躺地换旁腿。

2. 向旁边控腿

动作要求：向旁，侧躺身体一条直线，绷脚伸直膝盖，脚背朝上。

【1-8】侧身右旁腿向上抬起。

【2-8】落地。

【3-8】重复【1-8】。

【4-8】落地。

【5-8】重复【1-8】。

【6-8】落地。

【7-8】重复【1-8】。

【8-8】落地。

反身反面相同。

3．向后边控腿

动作要求：向后双肘撑地，趴地，抬腿时绷脚伸直膝盖，两胯摆正，臀部不能抬起。

准备拍：5-8准备拍趴地。

【1-8】右腿向上抬起。

【2-8】落地。

【3-8】交替换左腿向上抬起。

【4-8】落地。

【5-8】右腿向上抬起。

【6-8】落地。

【7-8】左腿向上抬起。

【8-8】落地。

（三）踢腿练习

1．踢前腿

动作要求：踢前腿，绷脚伸直膝盖，向上踢腿有力度，后背贴平在地面，动力腿胯不能抬起来。

准备拍：5-8身体平躺在地面，后背贴平，双手平伸手心朝地，双脚并拢并齐。

【1-8】右腿绷脚，迅速向前踢腿并落地。

【2-8】-【4-8】重复【1-8】。

【1-8】左腿绷脚，迅速向前踢腿并落地。

【2-8】-【4-8】重复【1-8】。

2．踢旁腿

动作要求：踢旁腿，绷脚伸直膝盖，大腿根部转开向上踢。

准备拍：5-8侧身躺地准备。

【1-8】右腿绷脚，伸直膝盖，用力迅速踢腿并落地。

【2-8】-【4-8】重复【1-8】。

翻身反面准备。

【1-8】左腿绷脚，伸直膝盖，用力迅速踢腿并落地。

【2-8】-【4-8】重复【1-8】。

3.踢后退

动作要求：踢后腿，绷脚伸直膝盖，胯摆正。

准备拍：5-8双膝弯曲跪地，双手撑地，右腿伸直向前。

【1-8】绷脚伸直向上用力迅速踢腿并落地。

【2-8】-【4-8】重复【1-8】。

换左腿向后伸直点地。

【1-8】绷脚伸直向上用力迅速踢腿并落地。

【2-8】-【4-8】重复【1-8】。

（四）小弹腿练习

1.向前弹腿

动作要求：平躺地准备，双手平伸手心向下贴地，吸起腿向外弹出时，用力迅速，脚背向外转开，绷脚背。

准备拍：5-8平躺地，双手展开，双脚并拢绷脚。

【1-4】右脚吸腿，脚尖点地在左脚腕旁边。

【5-8】用力迅速向外弹出45°控制不动，膝盖伸直。

【2-4】右脚弯曲收回点地的位置。

【5-8】脚尖贴地滑下去伸直。

【3-4】左脚吸腿，脚尖点地，在右脚腕旁边。

【5-8】用力迅速向外弹出45°控制不动，膝盖伸直。

【4-4】左脚弯曲收回点地的位置。

【5-8】脚尖贴地滑下去伸直。

【5-8】右脚重复【1-4】-【5-8】。

【6-8】右脚收回【2-4】-【5-8】。

【7-8】左脚重复【1-4】-【5-8】。

【8-8】左脚重复【2-4】-【5-8】。

根据学生完成情况反复训练。

2.向旁边弹腿

动作要求：侧身躺地，手臂，身体，腿成一条直线，一只脚吸起点在另一只脚腕上，脚背向上，胯转开，迅速用力弹出，绷脚，膝盖伸直。

准备拍：5-8侧身躺地准备。

【1-4】右腿吸起，脚尖点在左脚腕上，胯转开，膝盖伸直，脚背朝上。

【5-8】右腿膝盖不动，小腿脚背迅速用力向外弹出。

【2-4】保持胯转开，弯膝盖，脚尖点在左脚腕上。

【5-8】右脚背贴在左脚滑下去伸直腿。

重复4次之后翻身反面。

二、把上训练

（一）压肩训练

动作要求：双手扶把，用力向下压肩，胳膊和腿都要伸直。

节奏：2拍1次，重复8个8拍。

（二）甩肩训练

动作要求：（1）两腿并拢，两手抓住往后甩肩。

（2）两胳膊伸直交替向后甩肩。

节奏：2拍1次，重复8个8拍。

（三）反手压肩训练

动作要求：背朝把干站好，双手反抓把干两手并拢，两脚并拢后，向下蹲，抬头。

节奏：1个8拍1次，重复8个8拍。

（四）反手甩肩训练

动作要求：两脚分开与肩同宽站好，向下下腰，双手反面向下打地板。

节奏：2拍1次，重复4个8拍。

三、地面训练

（一）横叉训练

动作要求：两腿一字伸开，绷脚，伸直膝盖，屁股贴地。

（二）竖叉训练

动作要求：两腿竖着一字伸开，胯摆正前脚转开，脚背朝上，后腿面贴地（见图3-5）。换腿训练。

（三）顶腰训练

动作要求：躺地准备，两脚与肩同宽踩地，双手与肩同宽撑地，同时向上用力顶腰，抬头。

（四）下腰训练

动作要求：双脚分开与肩同宽站好，反手向上贴耳朵平伸，准备向后下腰撑地，并重心向腿上移动起身站好。

四、中间训练

（一）跳跃训练

动作要求：两脚并拢，双脚用力向上跳跃绷脚，膝盖伸直。5-8双手叉腰，两脚并拢。

【1-4】弯膝盖蹲。

【5-8】连续跳跃三次，落地蹲并站直。

重复8个8拍。

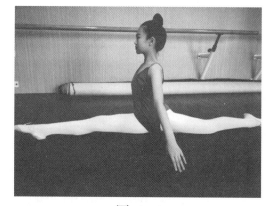

图 3-5

（二）手位训练

古典舞单手位组合。

准备拍：5-8身体面朝2点方向跪地坐，双手兰花手背后。

【1-8】左手不动，右手提手腕向旁平拉开，眼睛跟着手走，压手腕甩头看向一点，右手"单""旁"摆好。

【2-8】配合"呼吸"手向下落，提手腕在胸前，低头提手腕，"按掌"抬头看向一点。

【3-8】"呼吸"提右手腕翻手心向上，低头看手提手腕，向上到头顶"沉"手腕，

再向上推眼镜看向一点，摆好"单托掌"。

【4-8】右手向旁打开，眼睛跟手走画一圈，提手腕右手指尖点肩，身体向右下旁腰，眼睛向左斜方向看。

【5-8】右手由胳膊肘向外带小臂到手腕再到手指尖向右斜下方延伸，向右下旁腰，眼睛看向手尖。

【6-8】右手腕"呼吸"提手腕，手心向上翻，摆好"单托掌"眼睛向前看。

【7-8】眼睛跟着手走"呼吸"提手腕先向下再从左到上划圈，"晃手"到右边再到下低头提手腕，在胸前"按掌"眼睛向前看。

【8-8】眼睛看手背后。

（三）手臂训练

波浪组合：

准备拍：5-8双膝跪地面朝一点方向双手背在身后。

【1-4】右手向旁起"波浪"由胳膊肘带动手臂再到手腕到手指尖，眼睛看手。

【5-8】胳膊肘先向下落，再背在身后。

【2-4】左手向旁起"波浪"由胳膊肘带动手臂再到手腕到手指尖，眼睛看手。

【5-8】胳膊肘先向下落，再背在身后。

【3-4】右手向前起"波浪"抬屁股向后微微下腰抬头看手。

【5-8】胳膊向下落，收背后。

【4-4】左手向前起"波浪"抬屁股向后微微下腰抬头看手。

【5-8】胳膊落下，手背后。

【5-4】双手提手腕从两旁打开下胸腰仰头，在头顶交叉，落在胸前。

【5-8】双手做"小波浪"向外打开，2拍1次做4次。

【6-4】双手从左向前做"小波浪"向前下腰，2拍1次，做2次。

【5-8】双手从前向右做"小波浪"2拍1次，做2次，抬屁股，右脚向前上步，起身站立踏步站好。

【7-4】小碎步从左向转一圈，双手"大波浪"到头顶再落下手背后半蹲。

【5-8】右手向旁做"大波浪"眼睛看手，下旁腰，站直。

【8-4】右手落下，双膝弯曲，手背身后。

【5-8】左手向旁做"大波浪"眼睛看手，下旁腰，站直。

【1-4】左手落下，双膝弯曲，手背后。

【2-4】小碎步，右手向前做"大波浪"，再落下。

【3-4】小碎步，左手向前做"大波浪"，再落下。

【5-8】小碎步向左移动，双手做"大波浪"，左手在旁平的位置，右手向上，左膝弯曲，右手伸直，脚尖向前点地。

【4-4】双手做"小波浪"2次。

【5-8】小碎步向右移动，双手做"大波浪"右手在旁平的位置，左手向上，右膝弯曲，左腿伸直，脚尖向前点地。

【5-4】双手做"小波浪"2次。

【5-8】左脚上前，右脚并拢，双手从上至下"大波浪"。

【6-4】弯膝盖半蹲，双手再头顶交叉，低头手落在胸前。

【5-8】小碎步从左向右转一周，手在胸前做"小波浪"，2拍1次，做4次，最后左脚上步，踏步站好，双手在胸前摆好。

五、蒙古舞组合练习

准备拍：1-4站立不动。5-8双脚跳半蹲，双手握拳从身后到前"双勒马式"，低头。再抬头，右脚向后撤步，半蹲踏步摆好。

【1-8】左脚在前，踏步，2拍1次，膝盖曲伸，做2次，双手在体前做"硬腕"2拍1次，做2次。

【2-8】右脚向前，踏步，2拍1次，膝盖曲伸，做2次，双手在体侧斜下45°做"硬腕"，2拍1次，做2次。

【3-8】左脚向前，踏步，2拍1次，膝盖曲伸，做2次，双手在体旁位置做"硬腕"，2拍1次，做2次。

【4-8】右脚向前，踏步，2拍1次，膝盖曲伸，做2次，双手在斜上45°位置做"硬腕"，2拍1次，做2次。

【5-4】右脚向旁迈步，双手向体前做"硬腕"。

【5-8】左脚向后踏步站好，双手向上做"硬腕"，右手旁平位置，左手斜上45°。

【6-4】左脚向旁迈步，双手向体前做"硬腕"。

【5-8】右脚向后踏步站步，双手向上做"硬腕"左手旁平位置，右手斜上45°。

【7-4】右脚向旁迈步，双手在体前做"硬腕"。

【5-8】左脚向后踏步蹲交叉腿，双手向上做"硬腕"右手旁平的位置，左手斜上45°。

【8-4】左脚向旁迈步，双手在体前做"硬腕"。

【5-8】右脚向后踏步蹲交叉腿，双手向上做"硬腕"左手旁平的位置，右手斜上45°。

【1-4】右脚向旁迈步，左脚错步，重心在右脚，左脚在旁，绷脚点地，双手交叉在体前划圈，打开右手到旁平位置，左手在斜上45°。

【5-8】双手做"硬腕"，2拍1次，做2次。

【2-4】左脚向旁迈步，右脚错步，重心在左脚，右脚在旁，绷脚点地，双手交叉在体前划圈，打开左手到旁平位置，右手在斜上45°。

【5-8】双手做"硬腕"，2拍1次，做2次。

【3-4】右脚在前左脚在后交叉踏步，垫步向左移动，双手握拳虎口卡腰。

【5-8】面朝8点方向，并步半蹲，身体向前倾，做"笑肩"，2拍1次，做2次。

【4-4】左脚在前，右脚在后交叉踏步，垫步向右移动，双手握拳虎口卡腰。

【5-8】面朝两点方向，并步半蹲，身体向前倾，做"笑肩"，2拍1次，做2次，停住结束。

视唱练耳三

乐 理

1. 切分音

使弱拍或强拍弱位上的音,因时值延长而形成重音,这个音称为切分音。含有切分音的节奏称为切分节奏。

切分音经常是从弱拍或强拍的弱部分开始,并把下一强拍或弱拍的强部分包括在内,同样,在强拍和次强拍休止时也有同样的效果。那么切分音重音与节拍重音是互有矛盾的,它实际上就是重音转移,从弱拍或强拍的弱部分开始。切分音在一小节内往往写成一个音,如果是跨小节切分音,则用连线把相同音高的音连接起来。如图3-1所示。

图 3-1

2. 变化切分

将以上切分节奏的某些音符(通常是非切分音)变成休止符,或者用连音线做出一些变化,可以产生大量的复杂切分节奏,给节奏带来复杂、多样的表现。

3. 复附点音符

在附点音符后面再添加一个点叫做复附点音符,第二个附点增加前面附点时值的一半,也就是增加单纯音符的$\frac{1}{4}$时值,如图3-2所示。

图 3-2

4. 反复记号

反复记号是用来表示乐曲的全部或部分需要重复演奏（演唱）的记号。常用反复记号如图3-3所示。

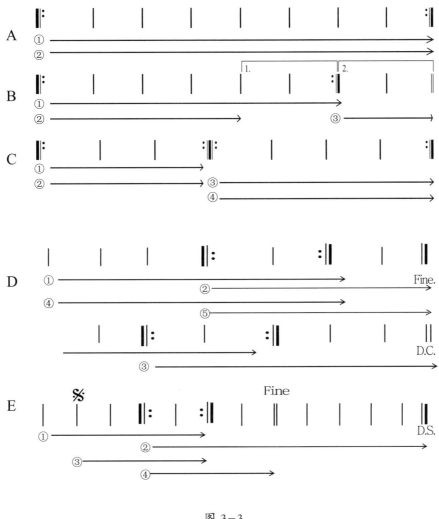

图 3-3

5. 演奏记号

演奏记号是指在音乐的演奏中常用的一些记号和标记，它们是为了让音乐的演奏更加精确，或是为了要达到某种特殊的效果而采用的演奏方法。由于音乐作品中所使用的乐器众多，每种乐器都可能有各自不同的演奏方法，针对不同的演奏方法就有许多各类繁多的记号。

6. 连音记号

连音记号（legato）又称圆滑线、连音线，用弧线标记，弧线内的音要尽可能唱

（奏）得连贯、圆润而又流畅。

7. 断奏奏法

断奏奏法又称为跳音记号（staccato），一般标记在音符符头的上方或下方，表示该音要唱（奏）的短促、跳跃、有弹性。根据不同的记号又分为短断奏、中断奏、长断奏三种。

（1）用实心的倒三角做标记（又叫顿音记号），通常只演唱（奏）该音符的$\frac{1}{4}$时值，休止$\frac{3}{4}$时值，如图3-4所示。

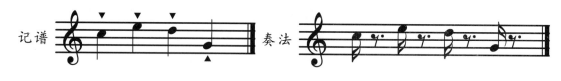

图 3-4

（2）用小圆点做标记，通常要演唱（奏）该音符的$\frac{1}{2}$时值，休止$\frac{1}{2}$时值，如图3-5所示。

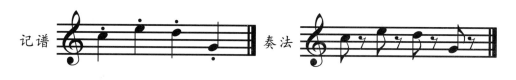

图 3-5

（3）用连线加小圆点做标记，通常要演唱（奏）该音符的$\frac{3}{4}$时值，休止$\frac{1}{4}$时值，如图3-6所示。

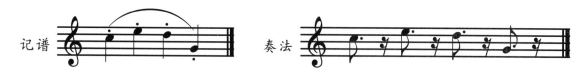

图 3-6

8. 重音记号

重音记号：标记在音符符头上方或下方，表示该音比前后音符要加强，在具体作品中有稍许的区别。

（1）">"重音记号。

（2）"^"强调记号，加强同时要保持时值。

（3）"$\overset{\wedge}{\cdot}$"强调记号，加强同时做断奏。

9. 琶音记号

琶音记号：标记在柱式和弦左侧的垂直曲线。表示和弦中的音要自下而上很快地演奏，如图3-7所示。

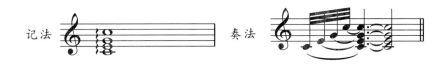

图 3-7

10. 延长记号

延长记号：标记在音符、休止符或小节线上，表示将该音符、休止符按作品风格适当延长，或将两个小节间做稍许间隔，如图3-8所示。

图 3-8

11. 装饰音记号

装饰音记号是指用来装饰和润色旋律的临时音符，或记有特殊记号表示该音符应做某种装饰性的效果。装饰音可以增强音乐的表现力。常用的装饰音有：倚音、波音、颤音、回音等。标记及演奏效果如图3-9所示。

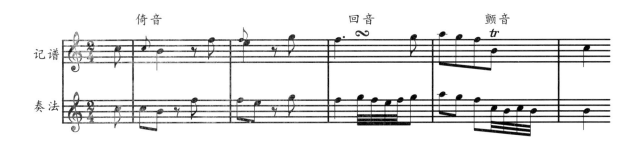

图 3-9

节 奏

视　唱

汤普森 曲《湖上的天鹅》节选

第四级

（7~8岁）

基本训练

一、地面练习

（一）跑跳步热身练习

动作要求：吸腿时要紧贴主力腿向上吸至膝盖关胯，重拍向上，熟练后可加单甩肩。

（二）压脚背/脚趾练习

动作要求：跪姿准备立起时膝盖靠墙，双手撑在身体两侧，双脚脚跟、膝盖夹紧。压脚趾练习时跪姿准备，双脚半脚掌撑起。

（三）耗高叉练习

耗高叉包括：横叉、竖叉。

动作要求：耗横叉注意脚后跟不能上翘，两胯放正，膝盖伸直。竖叉时两肩两胯正对1点方向，后腿膝盖伸直，前腿从胯跟到脚保持转开。

（四）转叉练习

转叉包括：横叉、横叉+竖叉、打叉。

动作要求：横叉转叉要用脚尖划开，保持从胯跟转开；横叉+竖叉转叉时一定要注意胯跟的转换。躺地打叉时首先双抬腿后臀部要紧贴地面保持垂直，膝盖伸直绷脚向上延伸，打开时脚尖带动外开向下。

（五）前屈压后腿练习

动作要求：跪姿准备，注意压腿时两肩、两胯保持平行，压时中轴放正。

（六）地面踢腿练习

地面踢腿包括：前踢、旁踢、后踢。

1. 前踢

动作要求：躺地准备，注意踢起时脚背发力，脚尖转开，胯跟断开，主力腿绷脚收紧，

踢3腿一搬。

2. 旁踢

动作要求：躺地准备，注意准备时肩、跨、脚3点一线，脚背面向上发力踢起耳后，熟练后可3腿一搬。

3. 后踢

动作要求：跪姿准备，动力腿点地时分开，肩不能放松，踢时跨锁住不能乱晃，中段收紧。

（七）搬腿练习

搬腿包括：前搬腿、旁搬腿。

动作要求：坐姿准备，与踢腿一样，注意断跨跟，脚尖开，后背直立。熟练后可加控腿。

（八）肩的练习

1. 耗反肩

动作要求：坐姿准备，注意两手与肩同跨向后滑，两肩正，双腿并紧。

2. 躺地搬正肩

动作要求：教师协助进行。

3. 站立甩肩

站立甩肩包括：正甩肩、反甩肩。

二、把上练习

（一）立半脚尖练习

立半脚尖练习包括双脚尖练习和单脚尖练习。

动作要求：正步准备，扶把手放松，立起时双脚夹紧，膝盖伸直。

（二）站姿练习

站姿练习包括一位脚练习和二位脚练习。

动作要求：5个脚趾平铺在地面，不能倒脚，从跨跟转开，臀部收紧，忌塌腰撅臀。

（三）扶把小跳练习

扶把小跳包括：正步小跳、一位小跳。

动作要求：注意落地时的蹲要及时，脚尖推地，一位小跳时注意落地的膝盖冲脚尖方向，忌塌腰撅臀。

（四）跪地挑胸腰练习

动作要求：坐姿准备，双手下时夹耳朵，胳膊肘伸直。

三、中间练习

（一）单一站下腰+甩腰练习

动作要求：脚与肩同宽，脚五个脚趾抓地板向后下腰（熟练+甩腰练习）。

（二）立半脚尖练习

立半脚尖练习：可加上手位。

动作要求：可在六位脚和一位脚位上练习。双手插腰，断半脚趾，夹膝，收腹，收臀立半脚尖。

（三）小跳练习+方位变换练习

动作要求：可在六位脚和一位脚位练习。夹膝盖。一位小跳膝盖向耳朵方向。保持背部直立，忌塌腰撅臀。熟练时加方位变换跳跃练习。

四、小技巧训练

（一）后软翻训练

动作要求：下腰动作与前面下腰相同，双手推地，侧脸。

（二）把上肩倒立训练

动作要求：身体中段收紧，保持直线。

（三）把上顶肩训练

动作要求：倒立开范，肩与胯平齐。

（四）靠墙胸倒立训练

动作要求：肩与胯保持平齐，忌塌腰撅臀，双膝伸直加紧。

（五）前软翻训练

动作要求：侧脸，推双手，起身仰头，翘翘板练习脚超过头顶时，双手推地，双脚落地在接近耳处。

五、素质综合训练

躺地双抬腿，落地时控制到离地25°+曲腿仰卧起坐+两头起耗住+背肌两头起+背肌两头起抓脚。

六、舞蹈训练

（一）手眼组合训练

4/2节奏。

动作要求：眼睛随手动，注意呼吸以及身体的方向。

准备拍：5-6左脚在前丁字步准备，双手背手，7-8右手腰前准备向右后回身。

【1】1-4右手兰花指向左斜上方指出，左脚上步前踏步。

5-8手不变向左斜下方指出，脚不变。

【2】1-2身体面向1点，右手兰花指向正上方指出，脚踏步。

3-4手不变，脚不变，向正下方指出。5-6手不变向右斜上方指出。

7-8右手兰花指在腰旁向内盘腕，左脚在前踏步向后移动重心。

【3】1-4左脚撤步到旁点地，身体含左手兰花指指向右斜上，5-8左脚向后撤步到踏步位，左手指向右斜下方。

【4】重复2个8拍，反面。

【5】1-2左脚向2点方向点地，左手与脚方向相同，兰花指指出。

3-6左手从右经过上弧线，左脚收回并正步双脚碎步向7点移动。

7-8左手兰花指向左斜下方指出，左脚向8点方向伸出点地，点步位左腿蹲。

【6】重复5个8拍，反面。

(二)双晃手组合训练

4/3节奏。

准备拍：双手背手面向5点方向，脚下正步，6呼吸立半脚掌从右向1点经过小半圆圆场，7继续原地自转一圈后迈右脚，8左脚跟上到正步头向左经过上弧线划园到正。

【1】1脚小八字双手向左斜下方经过下弧线伸出。2回到身体两侧。3-4重复反面。

5-6从左胸前双晃手。7右脚向后收立半脚尖，左手经过下弧线到托掌，右手按掌。8左脚向2点方向前点步右腿蹲。

【2】重复1个8拍，反面。

【3】1双手向左斜下方经过下弧线伸出。2回。3-4向右经过上弧线双晃手，右脚勾脚迈向2点方向。5左脚跟上到踏步位，双手经过下弧线到三位自然位。6右手打开到山膀，双手呈顺风旗舞姿，同时双腿蹲。7-8呼吸左手向旁下，双手经过下弧线，左脚向左迈步到正步。

【4】1-2双晃手经过上弧线向右。3-4右脚向8点迈步到踏步位从右胸前双晃手，5-8重复。反面。

【5】1右脚向旁迈步，胸前双晃手，身体向右转到5点方向。2右脚到后踏步双晃手向左转到1点方向。3双晃手经过下弧线到三位自然位，双脚立。4左手打开到顺风旗舞姿。5-6向左转圆场经过一个后半圆到1点方向。7-8双手背手从左向右小胸腰。

【6】重复【5】，反面。7-8时右脚向前迈步，双脚到踏步同时蹲，手保持顺风旗舞姿不动。

(三)藏族动律组合训练

动作要求：注意在颤膝时应该连绵不断，身体重心向前微含，上身随脚下动律摆动。

准备拍：5-8手指并拢扶胯，双脚正步准备。

【1】1-4屈伸向下蹲，双手扶胯。5-8屈伸向上。

【2】重复【1】。

【3】屈伸动律不变，4拍1次，做2次。

【4】屈伸动律不变，加坐懈胯，先向右。4拍1次，做2次。

【5】迈左脚向前平步，前脚擦后脚拖，4拍1次。5-8换脚。反面。手扶胯不变。

【6】三步一靠，先迈右脚向右旁，2拍1步。

【7】重复【6】，反面。

【8】向后迈右脚平步，4拍1次。5-6反面。

7-8勾脚经过抬右腿到旁勾脚落地，同时双手拎到斜上，双腿微蹲。

视唱练耳四

乐　理

1. 音程

音程：两个音在音高上的相互关系叫做音程，简单地说就是音与音之间的距离。其单位名称是"度"。

由于音程发声形式不同，分为旋律音程与和声音程。

旋律音程是指两个音先后发声，在谱面上显示为一前一后的旋律形态。

和声音程是指两个音同时发声，在谱面上显示为柱式的形态。

在音程中，较高的音称为冠音，较低的音称为根音，如图4-1所示。

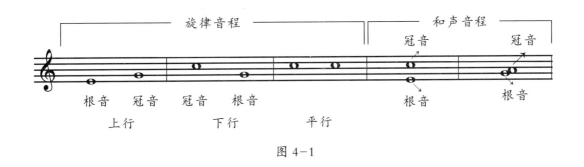

图 4-1

2. 音程的名称

音程的名称：由度数与音数两个部分构成。

（1）度数是两个音之间包含的音级数目。五线谱上的每一条线和每一个间都是一度，两个音在同一线（间）上，这两个音的度数为"一度"，相邻的两个音级为"二度"，以此类推，如：C-C为一度，C-D为二度，……，C-B为七度；相邻音组的两个相同音名的音为"八度"。

（2）音数是指音程之间所包含的全音、半音的数目。半音用$\frac{1}{2}$表示；全音用1表示。音数的多少决定了音程的性质，为了区别度数相同而音数不同的音程，需要在度数之前加上大、小、增、减、纯等文字说明。

3. 基本音程

由基本音级能构成的音程叫做基本音程，也叫自然音程。基本音程一共14种，包含

纯音程、大音程、小音程、增四度音程及减五度音程五大类。

（1）纯一度：也就是同度，即C—C，D—D，E—E等。

（2）大二度、小二度。

大二度：音数为1的二度，即C—D，D—E，F—G等。

小二度：音数为$\frac{1}{2}$的二度，即E—F，$^\#$C—D等。

（3）大三度、小三度。

大三度：音数为2的三度，即C—E，F—A等。

小三度：音数为$1\frac{1}{2}$的三度，即D—F，A—C等。

（4）纯四度、增四度。

纯四度：音数为$2\frac{1}{2}$的四度，即C—F，D—G等。

增四度：音数为3的四度，即C—$^\#$F，F—B等。

（5）纯五度、减五度。

纯五度：音数为$3\frac{1}{2}$的五度，即C—G、D—A等。

减五度：音数为3的五度，即C—$^\flat$G、B—F等。

（6）大六度、小六度。

大六度：音数为$4\frac{1}{2}$的六度，即C—A，D—B等。

小六度：音数为4的六度，即E—C等。

（7）大七度、小七度。

大七度：音数为$5\frac{1}{2}$的七度，即C—B，D—C等。

小七度：音数为5的七度，即C—$^\flat$B，E—D等。

（8）纯八度。

纯八度：音数为6的八度，即c^1—c^2、d^1—d^1等。

4. 变化音程

变化音程是由自然音程变化而来的。即除去自然音程之外的一切音程都是变化音程。它包括增、减音程（增四度、减五度除外）和倍增、倍减音程。

5. 协和音程与不协和音程

协和音程与不协和音程，按照和声音程在听觉上所产生的印象，音程可分为协和及不协和两类。听起来悦耳、融合的音程，叫协和音程。听起来比较刺耳，融合程度低的音程叫做不协和音程。

6. 音程的转位

将音程的冠音和根音相互颠倒位置，这种转换叫做音程转位。转位前的音程叫做原位音程，转位后的音程叫做转位音程。

音程转位后的度数变化：当音程转位后，原位音程与转位音程的度数相加之和为"九"。其转位公式为：9－原位音程=转位音程。如小三度加大六度的和是九；纯四度加纯五度的和是九。即：

一度转为八度 —— 八度转为一度。
二度转为七度 —— 七度转为二度。
三度转为六度 —— 六度转为三度。
四度转为五度 —— 五度转为四度。

音程的转位如图4-2所示。

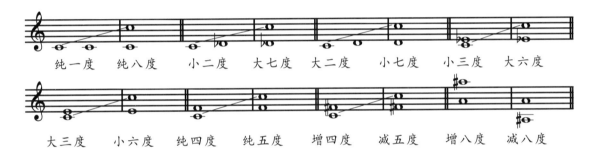

图 4-2

7. 弱起节奏

音乐作品中由拍子的弱部分（非强拍强音）开始，称为弱起节奏。也可以用在乐曲中间的乐句中，称为弱起乐句。

弱起节奏的小节属于不完全小节，其结尾一般也是不完全小节，这两个不完全小节相加就等于一个完整的小节。而在计算乐曲的小节数时，则是从第一个完整小节开始算起的，如图4-3所示。

图 4-3

8. 节奏的特殊划分（连音）

以往学过的单纯音符都是按照1∶2的时值关系进行的，但是在节奏复杂的音乐作品

里，不一定都要按照节奏的规整划分形式，如：用一组三个同样时值的音符（休止符）取代两个同样时值的音符（休止符）时，这组三个音符叫做三连音，如图4-4所示。

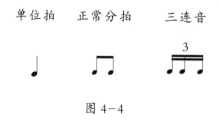

图 4-4

同理，也会出现五等份、六等份、七等份代替四等份的节奏。可以归总为：三连音代替二等分；五、六、七连音代替四等份，见表4-1。

表 4-1

划分方法		全音符	二分音符	四分音符	八分音符
音符时值的常规划分					
音符时值的特殊划分	五连音				
	六连音				
	七连音				

另外，还有一种特殊形式的划分，是用二等份或四等份时值代替附点音符（三等份），可以归总为：二、四、五连音代替三等份；七至十一连音代替六等份等等，如图4-5所示。

图 4-5

节 奏

视 唱

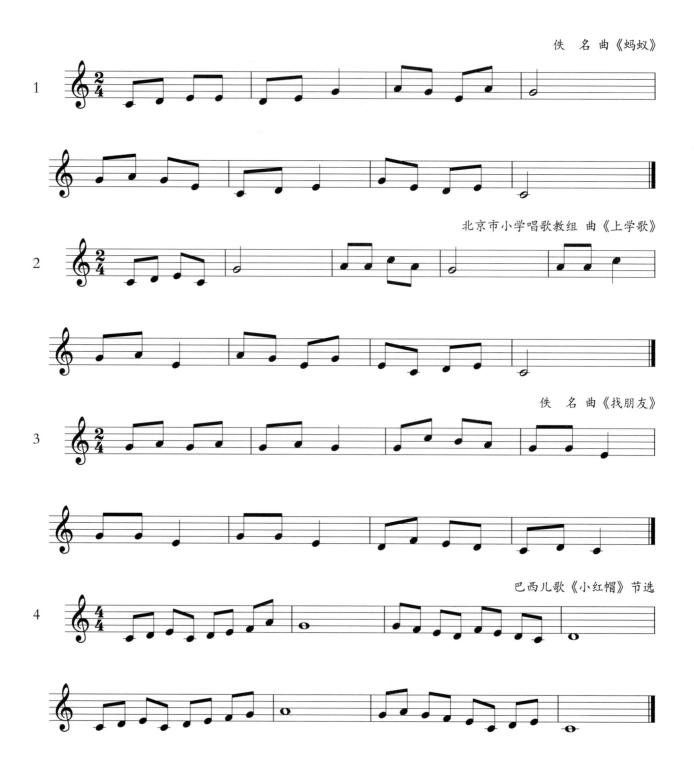

巴　赫　曲《小步舞曲》

5

第五级

（8~9岁）

基本训练

一、热身训练

（一）把上压肩训练

2/4音乐伴奏。

（1）目的要求：打开肩部关节，为舒展舞蹈动作打基础。

（2）主要动作：准备位：双臂伸直，双腿并脚膝盖夹紧伸直。

【1】1-2压。3-4起。

【2】-【8】重复【1】。

（3）注意：双臂伸直，不能松。

（二）把上压脚背训练

2/4音乐伴奏。

（1）目的要求：脚背顶出，加强脚腕力量。

（2）主要动作：准备位：6位并脚站立，双手扶把。

【1】1-2右脚擦出前，回到左脚脚跟处。3-4压。5-6松。7-8压。

【2】-【16】重复【1】。

（3）注意：压的脚要主动顶脚背。

二、地面练习

（一）地面扳腿练习

1. *地面扳前腿/旁腿*

（1）目的要求：为中间扳腿做准备。

（2）主要动作：准备位：躺姿准备。

【1】1-2踢右前腿。3-4双手扳腿。

【2】-【8】重复【1】。

【9】1-8双臂伸直夹耳，并腿转侧。

【10】1-2踢右旁腿。3-4扳旁腿。

重复8拍，转另一侧踢左腿同。

（3）注意：踢腿要绷脚尖，伸膝盖，膝盖脚尖不能松。侧时，身体成一条直线。

2. 地面扳后腿

2/4音乐伴奏。

（1）目的要求：为舞蹈中后腿动作打基础。

（2）主要动作：准备位双肘撑地，跪姿准备。

【1】1-4伸出右腿，脚尖绷。5-6由脚尖带踢后腿。7-8点地。

【2】-【4】重复【1】。

【5】1-4伸出左腿，脚尖绷。5-6由脚尖带踢后腿。7-8点地。

【6】-【8】重复【5】。

（3）注意：肩胯要正，膝盖脚尖要伸直。肩保持同一平面。

（二）手位练习

（1）目的要求：手位训练（古典舞）初步认知。

（2）主要动作：准备，双跪坐双背手，面向1点。

【1】1-8右手经托掌至按掌位。

【2】1-4右手从按掌拉至山膀位。5亮相。6-8保持不动。

【3】-【4】左手动作同【1】-【2】，方向相反。

【5】1-4右手经盖掌到撩手成顺风旗，左手保持原姿态。5眼看2点亮相。6-8保持不动。

【6】1-4右手盖掌，左手托掌。5-8不动保持姿态，眼看2点。

【7】1-4双手经分手到双托掌。5-8向8点亮相。

【8】1-8双手从双托掌回双背手。

（三）腰的控制练习

音乐以2/4为主。

（1）目的要求：训练腰部的肌肉的能力。

（2）主要动作：准备位，双脚六位并脚，双手背手，面1点。

【1】1-4双脚打开与肩同宽，双手插腰。5-8向后下腰，控腰。

【2】-【4】重复【1】。

【5】1-4保持【1】脚位，双臂夹耳到正上位。5-8向后下腰控腰（条件好的孩子抓脚）。

【6】-【8】重复【5】。

（3）注意：下腰时不能憋气，双臂不能松弛。

三、把上练习

把上芭蕾训练初级入门。

（一）把上站姿练习

2/4音乐伴奏。

（1）目的要求：训练身体的直立，基本站姿。

（2）主要动作：准备位，双手扶把，双脚一位，见图 5-1（a）。

（a）　　　　　　　　　　　　　（b）

图 5-1

(c)

续图 5-1

【1】1-8一位站立。

【2】1-8二位站立,见图 5-1(b)。

【3】1-8四位站立,见图 5-1(c)。

【4】1-8五位站立。

(3)注意:双手扶把手与肩同宽,直立,不能憋气,沉肩,收腹,提臀,收肋骨。

(二)把上胸腰练习

音乐以2/4为主。

(1)目的要求:胸腰姿态训练为舞蹈中的胸腰打基础。

(2)主要动作:准备位,背对把杆,双脚双腿夹膝盖站立。

【1】1-4双臂夹耳呈正上位。5-8双臂带头腰至把杆。

【2】-【8】重复【1】。

(三)把上半蹲练习(Demi plie)

3/4音乐伴奏。

(1)目的要求:腿胯外开,腿部肌肉,关节韧带的训练。

(2)主要动作:面对把杆,双手扶把,双脚呈一位站立。

【1】1-2右手经二位打开,一位半蹲。3-4站立。

5-6重复1-2,7-8重复3-4。

【2】1-5半脚尖。6手回扶把位。7-8向旁擦脚出成二位脚。

57

【3】1-2半蹲。3-4站立。5-6重复1-2，7-8重复3-4。

【4】1-5二位半脚尖。6落脚二位。7-8右旁点地收回右前五位。

【5】1-2五位半蹲。3-4直立。5-6重复1-2，7-8重复3-4。

【6】1-2五位下后腰，右手三位。3-4直腰起，右手三位。5-6重复1-2。

　　7-8右旁擦出，手打开七位右脚收后五位。

【7】1-2五位半蹲。3-4直立。5-6重复1-2，7-8重复3-4。

【8】1-5五位半脚尖，手到三位。6落下五位站立。

　　7-8右旁擦出收回一位，手从二位回扶把位。

（3）注意：膝关节放松，后背直立。忌踢腰撅臀。

（四）把上小跳练习

音乐伴奏2/4。

（1）目的要求：为中间跳跃做准备。

（2）主要动作：准备位，脚一位。

【1】1-2半蹲。3-4起跳。5-6半蹲。7-8直立。

【2】-【8】重复【1】。

（3）注意：后背不能松，膝盖外开。忌踢腰撅臀。

四、中间训练

（一）手位训练

（1）目的要求：手位是舞蹈的重要部分，其运动路线将直接影响完成动作的质量和艺术表现力。

（2）主要动作：准备：身向2点，左脚前五位双手自然下垂。

【1】1-8双手一位，眼看一点。

【2】1-8双手到二位，眼看左手方向。

【3】1-8双手上至三位，眼看2点。

【4】1-8右手保持三位，左手向下至二位呈四位，眼看1点。

【5】1-8右手保持三位，左手向旁打开到七位，呈五位，眼看1点。

【6】1-8左手保持七位，右手下至二位，眼看2点。

【7】1-8左手保持七位，右手向旁至七位眼看1点。

【8】1-8双手指尖微张开，手臂随向旁延伸，呼吸，从旁缓缓落至一位。

（3）注意：手位准确，动作与手，眼配合协调，以美展现。

（二）软开度训练

音乐伴奏2/4，横竖叉加腰训练。

（1）目的要求：加强身体软开度。

（2）主要动作：准备位右腿前吸腿，左腿向后伸直，双手体旁点地。

【1】1-4向后下腰。5-8直立身体。

【2】-【8】重复【1】。

（3）注意：下腰向后时腿的延伸，绷脚尖，肩胯正，不能憋气。

（三）小跳组合训练

音乐伴奏2/4。

（1）目的要求：脚腕腿部能力训练。

（2）主要动作：准备位脚一位，双手插腰。

【1】1-2半蹲。3-4起跳。5-6蹲。7-8直立。

【2】重复【1】。

【3】双脚二位。1-2半蹲。3-4起跳。5-6蹲。

7-8直立右脚向旁擦出收回一位回。

【4】重复【3】。

【5】-【8】重复【1】-【4】。

（3）注意：后背收紧，膝关节外开，跳时膝盖直立。忌踢腰撅臀。

五、小技巧训练

（一）绞柱训练

要求：胯打开，膝盖伸直。

（二）胸背倒立、肩倒立训练

要求：直立。

（三）倒立完成训练

要求：双膝夹紧，肩不能松。

（四）侧手翻开法训练

要求：倒立基础完成后，进行侧手翻训练，注意落地时，身体保持直线，双手与肩同宽。

六、舞蹈练习

（一）手及手臂组合练习

4/2节奏。

要求：眼睛随手动，注意呼吸和身体的方向。

准备拍：5-8双背手，跪坐，身体方向教室1点准备。

【1】1-4双手兰花指从体旁到山膀，眼随右手方向到1点。

5-8双手从双山膀到双手上托手，眼睛不变方向。

【2】1-4双托手到胸前双按手。5-8双分手到双背手。

【3】重复【1】。

【4】重复【2】1-4。5-6双背手，7-8脚右左起站立，成小八字位。

【5】1-2右脚向后2点方向点地，同时双手胸前按手，眼随手看到2点方向兰花指指出。3-4右手单托手，兰花指随手臂指向2点方向，左手不变。5-6右手经过上弧线，收回到胸前按手（兰花指指尖向上）。7-8双分手兰花指到双背手，脚收成小八字位方向1点。

【6】1-2左脚向后2点方向点地，同时双手胸前按手，眼随手看到8点方向兰花指指出。3-4左手单托手，兰花指随手臂指向8点方向，右手不变。5-6左手经过上弧线，收回到胸前按手（兰花指指尖向上）。7-8双分手兰花指到双背手，脚收成小八字位方向1点。

【7】1-4双脚半脚尖移动向右同时双臂双撩手指向2，8点斜上。

5-8右脚后点地成踏步蹲，右手经上弧线到胸前按手方向2点，左臂经下弧线左手托手指向6点方向。

【8】1-4双脚半脚尖移动向左同时双臂双撩手指向2，8点斜上。

5-8右脚后点地成踏步蹲，左手经上弧线到胸前按手方向8点，右臂经下弧线右手托手指向4点方向。结束。

（二）藏族基本舞步组合练习

4/4节奏。

准备拍：5-8双手身体斜上方伸出，手心向下。双脚半脚尖小跑步出场。

【1】1-8双脚自然位，双手扶胯屈膝小颤。

【2】1-8双手扶胯屈膝平踏步。

【3】1-8藏族小跑步，双手不变。

【4】1-8藏族退挞（踏）步，双臂体前自然前后悠摆手。

【5】1-8双脚自然位，双手扶胯屈膝小颤。

【6】1-4双腿小颤，双手右边耳旁拍手。5-8双腿小颤，双手左边耳旁拍手。

【7】1-8藏族退挞步，双臂体前自然前后悠摆手。

【8】1-4藏族抬挞步（左），同时双臂从左到右双摆手。5-8藏族抬挞步（右），同时双臂从右到左双摆手。9-12重复1-4。13-16重复5-8。

注意：所有的训练及组合音乐，教师均可根据学生的实际训练需求进行弹奏。

视唱练耳五

乐 理

1. 和弦

由3个或3个以上的音，按三度排列称为和弦。

由3个不同的音组成的和弦为三和弦；由4个不同的音组成的和弦为七和弦。

（1）三和弦的原位。三和弦原位是指3个音按三度排列时的和弦位置，此时，由低到高和弦音的名字分别是：根音（用数字1代表）、三音（用数字3代表）、五音（用数字5代表）。

三和弦的原位主要类型有4种，见表5-1及图5-1。

表5-1 三和弦的原位主要类型

三和弦名称	根音到三度音关系	三度音到五度音关系	根音到五度音关系
大三和弦	大三度	小三度	纯五度
小三和弦	小三度	大三度	纯五度
增三和弦	大三度	大三度	增五度
减三和弦	小三度	小三度	减五度

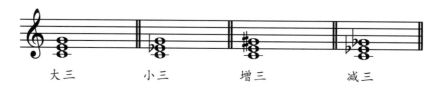

图 5-1

（2）七和弦的原位。七和弦原位是指四个音按三度排列时的和弦位置，此时，由低到高和弦音的名字分别是：根音（用数字1代表）、三音（用数字3代表）、五音（用数字5代表）、七音（用数字7代表）。

在七和弦里常用的种类有：大小七和弦、小小七和弦、减小七和弦（半减七和弦）、减减七和弦（减七和弦）。七和弦原位主要类型有4种，见表5-2。

表5-2 七和弦原位主要类型

七和弦名称	三和弦性质+根音到七度音关系
大小七和弦	大三和弦+小七度
小小七和弦	小三和弦+小七度
减小七和弦（半减七和弦）	减三和弦+小七度
减减七和弦（减七和弦）	减三和弦+减七度

2. 和弦转位

当和弦不再以根音作为低音时，叫做和弦转位，这种和弦称为转位和弦。转位后，根音、三音、五音、七音的名称不变。

（1）三和弦的转位。三和弦除了根音以外，还有三音和五音，因此，它可以有两个转位。以三音做最低音，叫作第一转位；以五音做最低音，叫做第二转位。三和弦的第一转位后有了新的名称，叫作六和弦。这是因为作为最低音的三音此时与根音（最高音）的关系是六度，因此得名"六和弦"，在记谱时仍用阿拉伯数字6作标记。三和弦的第二转位叫作"四六和弦"，这是因为此时处在最低音的五音与根音的关系是四度，并且与最高音的关系是六度，因此得名"四六和弦"。标记时仍用阿拉伯数字4和6来写，但是写的方法是4在下，6在上。如图5-2所示。

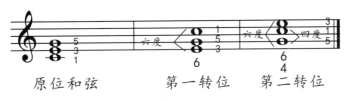

图 5-2

（2）七和弦的转位。七和弦的转位，原理与三和弦是一样的，只不过七和弦除了根音以外，还有3个音，因此，七和弦可以有三个转位。第一转位，仍是以三音为最低音，根音为最高音，叫作"五六和弦"，标记为"$\frac{6}{5}$"。第二转位是以五音为最低音，这个转位和弦的名字叫作"三四和弦"，标记为"$\frac{4}{3}$"。第三转位是以七音为最低音，这个转位的名字叫作"二和弦"，标记为"2"。另外，为对七和弦与三和弦以示区别，原位的七和弦用阿拉伯数字"7"来标记。如图5-3所示。

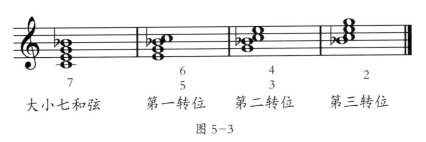

图 5-3

节 奏

视　唱

门德尔松 曲《间奏曲》节选

5

第六级

（9～10岁）

基本训练

一、热身训练

（一）甩肩训练

音乐伴奏2/4。

（1）目的要求：为课堂练习热身。

（2）主要动作：准备位，双手自然下垂，脚与肩同宽。

【1】1-2右臂伸向正上位并夹耳，手心向前，左臂正下位手心向5点。3-4甩臂。
　　5-6甩臂。7-8甩臂。

【2】-【16】重复【1】。

（3）注意：双脚与肩平行打开，双臂伸直最大限度甩肩。

（二）把杆压脚背/脚趾训练

音乐伴奏2/4。

（1）目的要求：训练脚背。

（2）主要动作：准备位，双肘扶于把杆上，双膝并拢夹膝盖曲膝准备。

【1】1-8膝盖直。

【2】1-8夹膝曲膝半蹲。

16个8拍重复【1】-【2】。

二、地面腿部练习

（一）腿部环动组合练习

音乐伴奏4/4。

（1）目的要求：训练腿部能力。

（2）主要动作：准备位，躺地，双臂夹耳伸于头上方，双腿夹膝伸直。

【1】1-2双勾脚。3-4直上90°。5-6双腿一字3,7点方向打开。

7-8从2,8点伸直向下夹回。

【2】重复【1】。

【3】-【4】反方向并腿从上伸直落下。

16个8拍重复【1】-【4】。

（3）注意：双膝夹紧，绷脚尖延伸腿，胯部要打开到最大限度。

（二）地面踢抓后腿练习

音乐伴奏2/4。

（1）目的要求：为站立扳后腿准备。

（2）主要动作：准备位，俯身爬地面，双肘撑地，头部直立，面对1点，于肩保持平行。

【1】1-2踢右后腿，同时左手甩臂抓右后腿。3-4落回准备位。

5-6重复1-2。7-8重复3-4。

【2】16个8拍重复【1】。

16个8拍做反方向左腿伸右臂抓腿。

（3）注意：甩臂伸直，用胸腰，踢腿时膝盖不能弯曲，踢后腿时膝盖脚尖向远延伸，手臂夹耳甩臂抓脚。肩不能晃动。

三、扶把练习

（一）双手扶把一位擦地练习

音乐伴奏2/4。

（1）目的要求：训练腿部肌肉能力，宽关节开度，身体直立感。

（2）主要动作：准备位，双手扶把，脚一位。

【1】1-4右脚向旁擦出。5-8收回一位。

【2】16个8拍重复【1】。

左边反方向相同。

（3）注意：身体直立，肩胯保持正，擦出的腿要绷脚尖延伸。

（二）双手扶把五位擦地练习

音乐伴奏2/4。

（1）目的要求：身体直立，肩胯开保持正，腿部肌肉能力。

（2）主要动作：准备位，脚一位，双手扶把。

【1】1-4脚后跟先走，向身体前擦出。5-8收回原位。

【2】-【4】重复【1】。

【5】1-4右脚先走脚尖向后擦出。5-8收回原一位。

【6】-【8】重复【5】。

反面相同。

（3）注意：双膝外开，收回时回到准备时五位，由腿内侧肌带动，垂直收回，肩正，胯正膝盖伸直。

（三）双手扶把一位小踢练习

音乐伴奏2/4。

（1）目的要求：腿部肌肉能力训练，为中间做准备。

（2）主要动作：准备位，双手扶把，一位站姿准备。双手自然下垂，脚与肩同宽，面向把杆。

【1】1-4右脚从擦地向旁踢出。5-8右脚收回。

【2】-【4】重复【1】。

【6】-【8】反面左脚相同。

（3）注意：向旁时主力腿重心稳定，动力腿由擦地快速爆发踢出，保持外开。肩胯在一个水平面上，不能掀胯，踢腿时要向远方延伸。迅速绷脚尖。

（四）单手扶把胸腰练习

音乐伴奏4/4，流动慢板。

（1）目的要求：腰部最大限度舒展和腰部的柔软。

（2）主要动作：准备位，左手扶把，双脚半脚尖，小八字位，头正前方。

【1】1-2右手山膀位。3-4右手山膀位提腕成手心向上，从肩向后下腰，头向山膀位。

5-6右手带腰直起。7-8不动，保持准备位。

【2】重复16拍1次，8拍1次，4拍1次。

（3）注意：腰幅度要大，下身稳定，山膀稳定，由手带动腰到极限。起时直立，收腹。

（五）把杆扳腿练习

音乐伴奏4/4。

（1）目的要求：腿部最大限度的向上旁后延伸，幅度大是舞姿优美的必要条件。

（2）主要动作：准备位，左手扶把，右手一位，双脚一位，腰部直立。

【1】1-2右吸腿，右手扳前腿。3-8保持不动。

【2】1-2松手控腿。3-8控制下落收回。

【3】1-2右吸腿，右手扳旁腿。3-8保持不动。

【4】1-2松手控腿。3-8控制下落收回。

【5】1-2右吸腿，右手扳后腿。3-8保持不动。

【6】1-2右吸腿，右手扳旁腿。3-8保持不动。

【7】1-2松手控腿。3-8控制下落收回。

【8】右手一位二位三位到七位呼吸收回。

（3）注意：前旁有一定软开度，主力腿伸直，不倒脚，动力腿转开向上向远延伸，腿尽量贴近身体，扳后时肩胯腰正，动力腿脚后跟向上延伸。扳前、旁时，主力胯动力胯在一条直线，动力胯跟不能掀起。

四、中间练习

（一）五位小跳练习

音乐伴奏2/4。

（1）目的要求：空中五位训练腿部肌肉能力和弹跳力。

（2）主要动作：准备位五位，双手叉腰。

【1】1-2半蹲。3-4五位夹紧跳。5-6回半蹲。7-8直立。

【2】-【4】重复【1】。

反方向左边相同。

（3）注意：空中绷脚落地刹那间换脚。

（二）转的练习

双脚转练习。

（1）目的要求：为舞蹈转做准备。

（2）主要动作：准备位双脚小八字位，双手旁按掌，面对1点。

【1】1-8双脚在大八字位左右移动中心。

【2】重复【1】。

【3】1-2左脚向8点上步。3-8向左平步转。

【4】重复【3】。

【5】-【8】重复【1】-【4】。

（3）注意：双脚平步转时重心在双脚中间，身体与脚，头同时转，转时注意留头，转头要快。

五、小技巧练习

（一）侧手翻练习

要求：完成倒立基础上，提胯空中膝盖伸直绷脚尖。

（二）前桥开范练习

要求：教师操扶完成完成学生中间倒立，竖叉空中完成，下腰单脚落地，挑腰完成。

六、舞蹈练习

（一）弦子舞组合练习

音乐伴奏2/4。

（1）目的要求：由身体带动，注意呼吸以及身体的方向。

（2）准备拍：身体8点，小八字位，双臂于身体侧斜下方，眼看7点。

【1】1-6右脚起，3步一撩6次，方向从3点到7点。

【2】7-8连靠步4次，旁展单提袖，身体和眼睛随步伐从7到1点。

【3】9右脚起，单靠步一次，右手旁，左手上旁展单提袖。

【4】10同【3】方向相反。

【5】11-12动作同【3】-【4】。

【6】13-16左脚起平步8次，向右绕一周，单臂袖。

【7】17二步踏撩1次，第1拍右，左手齐眉晃手1次，第2拍右手上提到旁展单提袖。

【8】18-20动作同【7】。

【9】21左起平步向后2次，双手斜上扬掌。

【10】22右起平步后前两次，双臂于体侧斜下方。

重复【1】-【10】结束。

(二) 东北秧歌组合练习

音乐伴奏2/4。

目的要求：不同脚位压脚跟，摆身，扭身。

准备位：双手叉腰，四指卷起，拇指伸直向后，拳心向下于腰间。正步位。

【1】1-8每2拍双脚压脚跟1次。

【2】重复第1个8拍。

【3】1-8每2拍双脚压脚跟1次。

【4】重复【2】。

【5】重复【1】-【4】都是加上身横摆。

【6】1-4上左脚成右小踏步，左手叉腰，右手托掌指尖向外于托掌位，右脚每2拍压脚跟1次，同时上身作扭身1次，头看2或8，做4次。

【7】5-8动作同【6】。

【8】1-4脚大八字，双手托掌于双托位，指尖向外掌心向上，双脚每2拍压脚跟1次，身体做横摆4次。

【9】舞姿不变，动作相同，只是身体做扭身4次。

【10】1-4左弓箭步，双臂双正旁位立腕，双脚每2拍压脚跟1次，身体扭身4次。

【11】5-8动作同【10】，右边方向相反。结束。

视唱练耳六

乐　理

调式：将若干不同音，按一定音程关系并围绕一个中心音组织在一起，形成的体系称之为调式。

这个中心音也称为调式主音。它的特点是稳定，当音乐离开主音时，会感觉紧张并急于回归这个主音，当回到主音时，使人感到放松和稳定，尤其在乐曲结尾处。将调式中的音，从一个主音到另一个主音，按次序排列起来称为调式音阶。在我们熟悉的大调、小调中，调式主音总是音阶的第一个音和最后一个音。以C大调音阶为例，如图6-1所示。

图 6-1

C大调，其中的"C"指的是该调的主音，"大调"指的是该调的性质。

自巴洛克时期，大、小调式被确立起来，也是如今我们最为常用的两种调式。

（1）大调式可分为自然大调、和声大调、旋律大调。其中自然大调是大调式的基本形式，使用广泛。

在自然大调中，主音可以从任何一个音开始，由7个连续的音级构成，从主音开始相邻两音关系是：全音、全音、半音、全音、全音、全音、半音。以C自然大调为例，如图6-2所示。

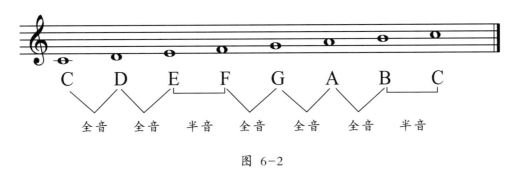

图 6-2

同样，如果需要找到G自然大调音阶，那么从G开始，按照全音、全音、半音、全

音、全音、全音、半音的规律可知道G自然大调音阶的各音级。

（2）小调式可分为自然小调、和声小调和旋律小调。

在自然小调中，主音可以从任何一个音开始，由7个连续的音级构成，从主音开始相邻两音关系是：全音、半音、全音、全音、半音、全音、全音。以a自然小调为例，如图6-3所示。

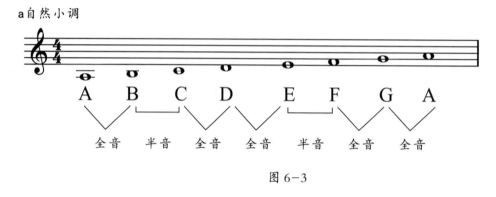

图6-3

同样，如果需要找到e自然小调音阶，那么从e开始，按照全音、半音、全音、全音、半音、全音、全音的规律可知道e自然小调音阶的各音级。

调式音阶中各级音的级数用罗马数字依次标记。同时各级音按照与主音的关系有各自的名称，以C自然大调和a自然小调为例，如图6-4所示。

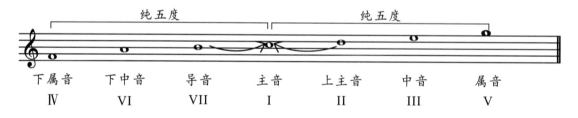

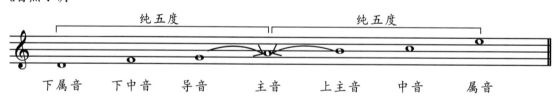

图6-4

节 奏

视 唱

第七级

（10～12岁）

基本训练

一、基本功训练

（一）把上压腿训练

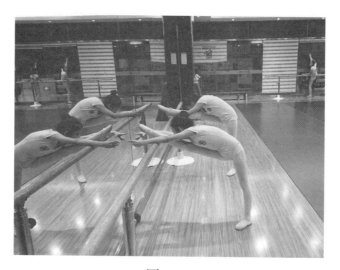

图 7-1

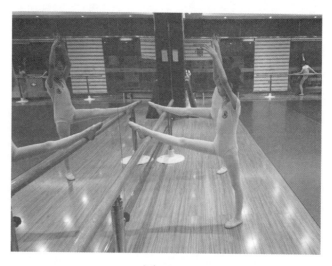

图 7-2

动作要求：面朝把杆站，右腿搭在把杆上，后背伸平向上长，两肩两胯摆正，绷脚，脚背朝上，膝盖伸直，上身和腿贴平，两手向上往远伸，勾脚尖（见图 7-1）。

准备拍：5-8双手向上三位手准备（见图 7-2）。

【1-8】向前下腰，双手摸脚尖，上身贴腿面，后背拉长。

【2-8】双手向下回到三位手，后背立直。

【3-8】重复【1-8】拍动作。

【4-8】重复【2-8】拍动作。

【5-8】重复【1-8】拍动作。

【6-8】重复【2-8】拍动作。

【7-8】重复【1-8】拍动作。

【8-8】重复【2-8】拍动作。

【1-8】向前下腰，双手摸脚尖，上身贴腿面，后背拉长。

【2-8】保持不动。

【3-8】保持不动。

【4-4】保持不动。

【5-8】后背立直，双手回到三位（见图 7-2）。

换左腿，反面重复。

1. 压旁腿

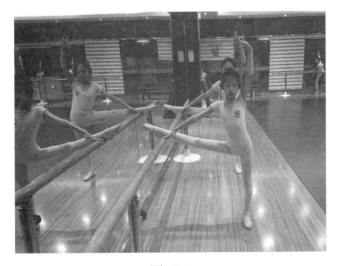

图 7-3

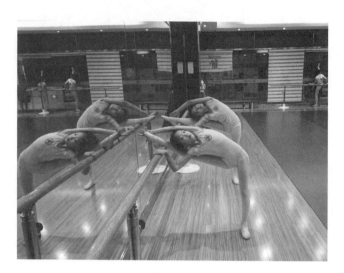

图 7-4

动作要求：侧面朝把杆，右腿搭在把杆上，后背立直向上长，两肩两胯摆正，主力腿站直并向外打开站立，动力腿向外转开，脚背不能向前，压下去后上身需要翻开，向上看，后脑勺躺在腿上。

准备拍：5-8左手向旁伸平，左手向上三位手摆好，后背立直（见图 7-3）。

【1-8】向旁下侧腰，左手扶把，右手摸脚尖（见图 7-4）。

【2-8】后背立直，回到准备动作。

【3-8】重复【1-8】拍动作。

【4-8】重复【2-8】拍动作。

【5-8】重复【1-8】拍动作。

【6-8】重复【2-8】拍动作。

【7-8】重复【1-8】拍动作。

【8-8】重复【2-8】拍动作。

【1-8】向旁下侧腰，左手扶把，右手摸脚尖，上身贴腿面。

【2-8】保持不动。

【3-8】保持不动。

【4-4】保持不动。

【5-8】后背立直，右手回到三位准备动作。

换左腿，反面重复。

2.压后腿

动作要求：侧面靠把杆站，右脚向后勾把杆，双手扶把，两肩两胯摆正，主力腿和动力腿膝盖伸直，向后下腰时肩膀一定要摆正。

准备拍：5-8后背立直，双手扶把，站好不动。

【1-8】动力腿伸直，主力腿向下蹲。

【2-8】主力腿伸直。

【3-8】重复【1-8】拍动作。

【4-8】重复【2-8】拍动作。

【5-8】重复【1-8】拍动作。

【6-8】重复【2-8】拍动作。

【7-8】重复【1-8】拍动作。

【8-8】重复【2-8】拍动作。

【1-8】主力腿向下蹲，向后下腰，头去贴屁股。

【2-8】保持不动。

【3-8】保持不动。

【4-8】起身回到准备动作。

【5-8】主力腿向下蹲，向后下腰，头去贴屁股。

【6-8】保持不动。

【7-8】保持不动。

【8-8】起身回到准备动作。

（二）把上搬腿训练

1.搬前腿

动作要求：侧身靠把杆站，双手抓脚腕向上搬腿，两肩两胯摆正，主力腿和动力腿伸直，动力腿不能送胯，脚背朝自己，后背立直，人往上长。

准备拍：5-8左手扶把，右手背后，后背立直，双脚并拢站好。

【1-8】右腿绷脚吸腿，右手抓脚跟，向上搬腿，左手抓脚腕。

【2-8】保持搬腿动作不动。

【3-8】保持不动。

【4-8】保持不动。

【5-8】左腿绷脚吸腿，左手抓脚跟，向上搬腿伸直，右手抓脚腕。

【6-8】保持不动。

【7-8】保持不动。

【8-8】保持不动。

【1-8】换搬右腿重复，向上搬腿。

【2-8】保持不动。

【3-8】保持不动。

【4-8】保持不动。

【5-8】换搬左腿重复，向上搬腿。

【6-8】保持不动。

【7-8】保持不动。

【8-8】保持不动。

2. 搬旁腿

动作要求：侧身靠把杆站，两肩两胯摆正，主力腿和动力腿膝盖伸直，后背直立，动力腿不能送胯，胯根转开。

准备拍：5-8左手扶把，右手背后，双脚并拢站好。

【1-8】右腿绷脚，开胯吸腿，右手抓脚后跟，向上搬腿，左手抓脚腕。

【2-8】保持搬腿动作不变。

【3-8】保持不动。

【4-8】保持不动。

【5-8】左腿绷脚开胯吸腿，左手抓脚后跟，向上搬腿，右手抓脚腕。

【6-8】保持搬腿动作不变。

【7-8】保持不动。

【8-8】保持不动。

【1-8】搬右腿重复，开胯吸腿，向上搬腿。

【2-8】保持不动。

【3-8】保持不动。

【4-8】保持不动。

【5-8】搬左腿重复，开胯吸腿，向上搬腿。

【6-8】保持不动。

【7-8】保持不动。

【8-8】保持不动。

3.搬后腿

动作要求：侧身靠把杆站，两肩两胯摆正，主力腿和动力腿伸直，后背挺直，上身不能向下压，身体不能倒向把杆。

准备拍：5-8左手扶把，双脚双膝并拢站好。

【1-8】右腿绷脚，右手抓脚腕，向上搬腿，左手搬脚腕，向上伸直。

【2-8】保持不动。

【3-8】保持不动。

【4-8】保持不动。

【5-8】左腿绷脚，左手抓脚腕，向上搬腿，右手抓脚腕，向上伸直。

【6-8】保持不动。

【7-8】保持不动。

【8-8】保持不动。

【1-8】换右腿向上搬腿重复。

【2-8】保持不动。

【3-8】保持不动。

【4-8】保持不动。

【5-8】换左腿向上搬腿重复。

【6-8】保持不动。

【7-8】保持不动。

【8-8】保持不动。

（三）把上踢腿训练

1.踢前腿

动作要求：向前踢腿时，主力腿伸直，不能送胯，动力腿绷脚，伸直膝盖，用脚尖发力向上有力量的踢腿，两肩两胯摆正，后背立直，不能向前伸脖子，塌腰。

准备拍：5-8左手单手扶把，一位脚站立准备，右手一位准备，经过二位向七位手打开，右脚向后擦地，绷脚向外转开，膝关节转开，脚背朝外，脚尖点地。

【1】1-4右腿向上踢前腿，在前点地。

　　5-8右脚外开向后擦地。

【2】重复【1】。

【3】重复【1】。

【4】1-8重复【1】。

【5】1-8重复【1】。

【6】1-8重复【1】。

【7】1-8重复【1】。

【8】1-8重复【1】。

换反面左腿相同。

2. 踢旁腿

动作要求：向旁踢腿时，主力腿伸直，不能向外送胯，动力腿绷脚，伸直膝盖，用脚尖发力向上踢腿，两肩两胯摆正，后背立直，不能向后翘屁股，塌腰，脚背要向上。

准备拍：5-8左手单手扶把，一位脚站立准备，右手一位准备经过二位手向七位手打开，右脚向斜后方点地。

【1】1-4右腿向上踢旁腿，落地在旁点地。

　　　5-8回到斜后点地。

【2】1-8重复【1】。

【3】1-8重复【1】。

【4】1-8重复【1】。

【5】1-8重复【1】。

【6】1-8重复【1】。

【7】1-8重复【1】。

【8】1-8重复【1】。

换反面左腿相同。

3. 踢后腿

准备拍：5-8左手单手扶把，一位脚站立准备，右手一位准备，经过二位,七位手打开，右脚转开向前擦地。

【1】1-4右腿向上踢后退，落地在后点地。

　　　5-8右脚外开向前擦地。

【2】1-8重复【1】。

【3】1-8重复【1】。

【4】1-8重复【1】。

【5】1-4右手从七位到一位手准备。

5-8向上踢腿时，右手向上三位手，同时仰头下腰。

【6】1-8重复【5】。

【7】1-8重复【5】。

【8】1-8重复【5】。

(四)横竖叉练习

1.横叉

动作要求：两手放在身体前方，两腿呈"一"字型，向旁伸开，绷脚尖，膝盖伸直，两胯根转开，脚背朝上。

2.竖叉

动作要求：两手放在身体两侧，两腿呈"一"字型，前后伸开，绷脚尖，膝盖伸直，前胯根转开，脚背朝上，后胯根摆正，大腿面贴地，加向后下腰用反手抓脚腕。

(五)腰的训练

1.控腰

动作要求：双脚分开与肩同宽站立，双手交叉抱肚子，向下控腰，4个8拍，两手夹耳朵向下垂腰，膝盖伸直，4个8拍。

2.下腰抓脚腕

动作要求：双脚分开与肩同宽站立，双手夹耳朵向下下腰，抓腰往上爬，腰往上顶，膝盖伸直，4个8拍。

3.甩腰

动作要求：

(1)双脚分开与肩同宽站立，双手夹耳朵向下下腰，扶地手指尖找脚跟，2拍下，2拍起，重复2个8拍。

(2)双脚分开与肩同宽站立，双手夹耳朵向下下腰，手不扶地去碰小腿，2拍下，2拍起，重复2个8拍。

二、技巧训练

（一）肩倒立训练

动作要求：绷脚尖腿伸直，面朝前坐地，双手指尖点地，准备拍，手指尖滑地面向前下腰贴腿，躺地向上吸腿伸直，后背腰离开地面，双手从后托住胯骨。

（二）脚柱训练

动作要求：左脚向前下竖叉做准备，后收右腿并左腿，躺地右脚尖延左脚左侧地面向上，侧腰，右脚找鼻尖变"竖叉"后再向右顺时针转动，左脚跟前转动，变"横叉"后右脚贴地变左脚向上，后落右侧地面，之后并拢双脚趴地，后向右翻身躺下。

（三）前软翻训练

动作要求：双膝分开与肩同宽跪地，准备时向后下半腰，后向前翻，双手在胸两边撑地，抬头，两腿弯腿，双脚踩地，手撑地变下腰，手夹耳朵起身，注意腰摆正（教师帮助完成）。

（四）后软翻训练

动作要求：双脚分开与肩同宽向后下腰，两手撑地后弯胳膊抬头，前胸贴地，抬脚向后翻，后顺势趴地并两手撑地起身（教师帮助完成）。

（五）倒立训练

动作要求：左脚在前点地，双手向前90°平伸准备，后双手与肩同宽撑地，先右腿后左腿依次向上踢，搭把杆或墙上，两臂用力撑地，后背用力，不能塌腰翘屁股（教师帮助完成）。

（六）侧手翻训练

准备开范儿分析动作。

动作要求：左脚在前点地，双手向前90°平身准备，后向前弓腰，超过膝盖时变身，侧身后双手与肩同宽撑地，双手与左脚一条直线，两腿依次向上并拢呈倒立停住，右脚先落地后手夹耳朵起身完成。（教师帮助完成）。

三、芭蕾训练

（一）把上训练

1. 五位擦地（Battement tendu）

动作要求：两脚严格站立五位脚，右脚尖与左脚后跟对齐，并拢，膝盖伸直，胯根，大腿到脚腕转开，不能塌腰翘屁股，后背挺直，两肩打开，脖子拉长下巴向上抬，向前擦地时，脚后跟先出，脚尖先收回，向旁擦地时脚后跟向前顶，脚背朝后，向后擦地时，脚尖先出，大拇指外侧点地，脚背朝外，脚后跟先收，脚尖留住。

准备拍（2/4拍音乐）：5-8五位脚站立，左手扶把，右手一位准备，起二位打开七位。

【1】1-4右脚向前擦地。

　　5-8收回五位。

【2】1-4向前擦地。

　　5-8收回五位。

【3】1-4向前擦地。

　　5-8变四位蹲右手从七位到一位。

【4】1-4重心向前移到右脚，左脚向后点地绷脚尖，右手从一位到二位，向前延伸手指尖。

　　5-8左收回五位。

【5】1-4换左脚向后擦地。

　　5-8收回五位。

【6】1-4向后擦地。

　　5-8收回五位。

【7】1-4向后擦地。

　　5-8变四位蹲手回到二位。

【8】1-4重心向后移到左脚，右脚在前点地，右手从二位打开七位。

　　5-8收回五位。

【9】1-8右脚向旁擦地，4拍出，4拍回，收左脚后。

【10】1-8右脚向旁擦地，4拍出，4拍回，收左脚前。

【11】1-8右脚向旁擦地，4拍出，4拍回，收左脚后。

【12】1-8右脚向旁擦地，4拍出，4拍回，收左脚前。

【13】1-8右脚向旁擦地，4拍出，4拍回，收一位脚。

【14】1-8重复5-8。

【15】1-8重复5-8。

【16】1-8一位蹲，眼睛随手从七位到一位，直立后，再由一位到二位打开七位，收手。

反面重复。

2. 蹲组合（Plie）

动作要求：严格站好标准脚位，腿部肌肉收紧，不能塌腰翘屁股，后背立直，向下蹲时，两腿膝盖向外打开朝脚尖，不能向前"跪"。

准备拍：5-8一位脚站立，右手由一位起到二位再打开七位。

【1】1-8，4拍下，一位蹲，4拍起。

【2】1-8重复1-8。

【3】1-8，4拍看右手"呼吸"向前下腰90°，摆好二位手，4拍起手直立，手从二位到三位眼睛向右看。

【4】1-8向后下胸腰，后擦地向旁变二位脚，手从三位打开变七位。

【5】1-8二位蹲，4拍下，4拍起。

【6】1-8重复【5】。

【7】1-8右脚绷脚尖，右手从七位抬上三位，眼睛看向左边。

【8】1-8身体回正，右脚向前划圈，落四位脚。

【9】1-8四位蹲，4拍下，4拍起。

【10】1-8重复【9】。

【11】1-8右脚绷脚尖，左膝盖弯，腿脚向前划，右手从七位回到二位。

【12】1-8右脚绷脚收回五位，右手向旁打开变七位。

【13】1-8五位蹲，4拍蹲，4拍起。

【14】1-8重复【13】。

【15】1-8半脚尖向上立，右手向上三位，眼睛向右看。

【16】1-8双脚落回五位，右手打开再收回一位。

反面重复。

3. 小踢腿（Battement tendu jeté）

动作要求：严格站好标准脚位，腿部肌肉收紧，不能塌腰翘屁股，后背立直，向前做小踢腿时，脚背脚尖发力，用力踢出去，定在25°不动。

准备拍：5-8五位脚准备，右手由一位起到二位再打开七位手，眼睛和头一齐转向右边。

【1】1-2右脚向前擦地，3-4抬脚25°定住，5-6落地绷脚，7-8收回五位。

【2】1-2右脚向前擦地，3-4抬脚25°定住，5-6落地绷脚，7-8收回五位。

【3】3-2两拍直接出25°定住，3-4点地，5-8收回五位。

【4】2拍踢出25°控住不动，2拍直接收回五位再重复1次。

【5】1-2右脚向旁擦地，3-4抬脚25°定住，5-6落地绷脚，7-8收到左脚后。

【6】1-2右脚向旁擦地，3-4抬脚25°定住，5-6落地绷脚，7-8收到左脚前。

【7】1-2两拍直接出25°控住，3-4点地，5-8收回五位。

【8】2拍踢出25°控住不动，2拍直接收回五位前，重复1次收到后。

【9】1-2右脚向后擦地，3-4抬脚25°定住，5-6落地绷脚，7-8收回五位。

【10】1-2右脚向后擦地，3-4抬脚25°控住，5-6落地绷脚，7-8收回五位。

【11】1-2两拍直接出25°控住，3-4点地，5-8收回五位。

【12】2拍踢出25°控住不动，2拍直接收回五位，再重复1次。

【13】重复第5个8拍向旁动作。

【14】重复第6个8拍向旁动作。

【15】重复第7个8拍向旁动作。

【16】重复第8个8拍向旁动作。

反面重复。

（二）中间跳跃练习

动作要求：两脚站好一位，膝盖伸直，两腿从胯根转开肌肉收紧并拢，不得塌腰翘屁股，两手叉腰，后背立直，向下蹲时两膝盖向外打开，不能向前"跪"，起跳时脚背发力向上推，用力绷脚尖，跳起时不能翘屁股。

1. 一位小跳（Sauté）

准备拍：双手叉腰直立站好不动。

【1】1-2，2拍蹲。3，1拍跳。4，1拍落地，5-8，4拍腿伸直立。

【2】1-8，4拍蹲，3连跳，第8拍落地蹲。

2．二位小跳

准备拍：双手叉腰站立不动。

【1】1-2，2拍蹲。3，1拍起跳。4，1拍落地。5-8，4拍腿伸直立。

重复4个8拍。

3．五位小跳

准备拍：双手叉腰站立不动。

【1】1-2，2拍蹲。3，1拍起跳。4，1拍落地。5-8，4拍腿伸直立。

重复4个8拍换反面重复。

四、舞蹈组合

（一）小孔雀

傣族舞蹈。

动作要求：颤膝时膝盖不要完全伸直，后背直立，头顶往上长，两肩向后打开，四指用力撑开指尖向上翘，大拇指向下向里夹。

准备拍：两脚并拢，两手虎口打开卡腰。

【1】向下曲膝盖，2拍下，2拍直，重复2个8拍。

【2】空拍右勾脚踢屁股，两膝蹲1次，换左脚勾脚踢屁股，落地，双膝一起蹲1次2拍1次，做2个8拍。

【3】1-2两膝弯曲，双手握拳在腰间手心朝向。3-4两膝弯曲，两手从体侧拉开向上到到旁平位置再向前两手背相对摆"孔雀手"。5-8两拍1次向下蹲4次。2-2两膝弯曲，双手握拳在腰间手心朝向。3-4两手从体侧拉开向上到头顶，手腕相对，右脚空拍向后踢再向左脚前半脚掌点地。5-8，2拍1次，向下蹲4次。反面左脚重复1次。

【4】1-2两脚弯曲，双手握拳在腰间手心朝向，右脚勾脚向上踢屁股，弯膝蹲。3-4左脚勾脚向上踢屁股，后向外半脚掌点地，双膝半蹲，向右顶膝，左手旁平位，右手在胯旁摆。5-8曲身4次，2拍1次。2-2双手握拳在腰间手心朝向，左脚勾脚向上踢屁股，弯膝蹲。3-4右脚勾脚向上踢屁股，右落在左脚前后踏步，左手在胯旁，右手斜上方。5-8曲身4次，2拍1次。反面重复1次。

【5】1-8后踢步向右移动，2拍1次，做4次，双手握拳从腰间向旁平伸出，后弯手背向上

翘手指尖再收回腰间，2拍1次。2-8后踢步向右转1圈，2拍1次，走4步，左手背后，右手指尖向右后方摆好不动。3-8后踢步向左移动，2拍1次，做4次，双手握拳从腰间向旁平伸出，后弯胳膊手背向上翘手指尖再收回腰间，2拍1次，做4次。4-8后踏步向左转1圈，2拍1次，走4步，右手背后，左手指尖向左后方摆好不动。

【6】双脚并拢，双手虎口打开卡腰。1-2出右脚，双腿弯曲，下旁蹲，下旁腰，眼睛向上看。3-4双腿蹲1次，换左脚重复做2个8拍。

【7】左脚向左上步，右脚变后踏步，半蹲，左手在胯旁，右手指尖向下，后向上，抬头下胸腰。

（二）草原的天空

蒙古族舞蹈。

动作要求：注意手型，4指并拢，大拇指打开，向上时提手腕，向下时压手腕，后背立直，肩打开，做柔臂时，大臂发力，小臂随动，手做"波浪"。

准备拍：右腿单膝跪地，朝向2点方向，双臂提胳膊肘，双手向上翘。

【1】1-8原地不动。

【2】1-8，2-4软手柔臂2拍1次，做2次。5-6向上伸直胳膊眼睛看右手。7-8落下。

【3】1-8，4拍手背向前推低头含胸，4拍收回在腰间，仰头。

【4】1-8，4拍手背向前推站立踏步，4拍收回在腰间，仰头。

【5】1-8，2拍起右手向上提腕，交叉腿蹲，两拍起身落手，两拍换左手起，换左脚向前交叉腿蹲，两拍起身落手，最后一拍向后倒重心到右脚，右手向上。

【6】1-8，2拍1次，向前交替换脚蹲，2拍1次，两手交臂做柔臂。

【7】1-8，1-2左脚吸腿落地。3-4右脚吸腿落地，双手2拍1次做柔臂。5-6右脚向旁迈步，左脚踏步，右手向左划圈到旁平位。7-8向下蹲起，双手握拳卡腰。

【8】1-8，4拍身体前倾做硬肩4次，4拍身体后仰做硬肩4次。向后转身重复前8个8拍。

【9】1-8，1-4向8点方向上右脚成踏步，2拍1次膝盖曲伸，2拍1次做软手2次。

【10】1-8，1-4左腿弯曲，右脚上翘，先右手向下压腕，再右手向下压腕，立半脚尖。5-8眼睛看右手向右转1圈，两手做软手2次。

【11】1-8，2-2右脚向右迈步，左脚抬起25°双手体前交叉再打开向斜上方，提手腕。3-4左脚落在右脚前踏步蹲，双手从眼前落在胸前。5-6双手在胸前做软手1次。7-8双手在胸前做软手1次并打开，右手向斜上，左手旁平位摆好。

【12】1-8，1-2收右脚双手体前交叉。3-4双手向外拉开左手斜上右手斜下。5-8向后碎步退做软手向后软半圈。

【13】1-8向斜下摆手4次，2拍1次。

【14】1-8右脚向后踏步，向斜下摆手2次，4拍1次，眼睛看手。

【15】1-8斜下摆手4次，2拍1次。

【16】1-8右脚向后踏步，向斜下摆手2次，4拍1次，眼睛看手。

【17】1-8双手从左向上左硬腕，先向右推，2拍1次做6次。

【18】1-8后移重心迈左脚转身踏步摆好。

【19】1-8做硬腕，一慢两快，做2次，慢的2拍1次，快的1拍1次。

【20】1-8移重心到后前腿伸直做硬腕，一慢2快，做2次，慢的2拍1次，快的1拍1次。

视唱练耳七

乐　理

升号调与降号调的产生。依照自然大调音阶结构（全音、全音、半音、全音、全音、全音、半音），除C大调外，为了构成正确的结构，在写其它大调的音阶时需要加升号或降号。

如从C上方的纯五度音G开始构成一个自然大调，那么第七级音需要升高半音（♯F），如图7-1所示。

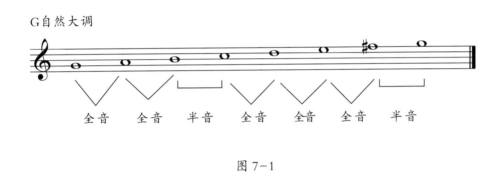

图 7-1

再如从G上方的纯五度音D开始构成一个自然大调，那么第三、七级音都需要升高半音(♯F、♯C) 如图7-2所示。

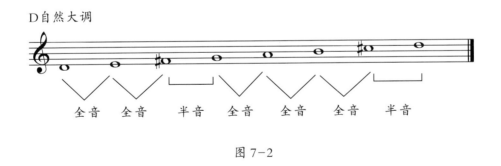

图 7-2

同理，从C下方的纯五度音F开始构成一个自然大调，那么第四级音需要降低半音（♭B)，如图7-3所示。

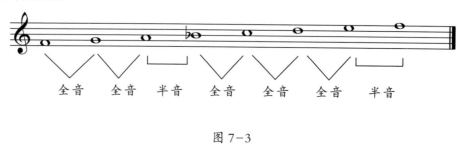

图 7-3

再如从F下方的纯五度音♭B开始构成一个自然大调，那么第一、四级音都需要降低半音（♭B、♭E），如图7-4所示。

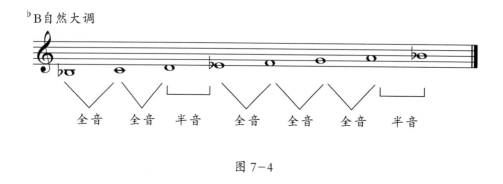

图 7-4

依次类推，我们能够根据五度循环的方法找到12个大调的调式音阶。如图7-5所示。

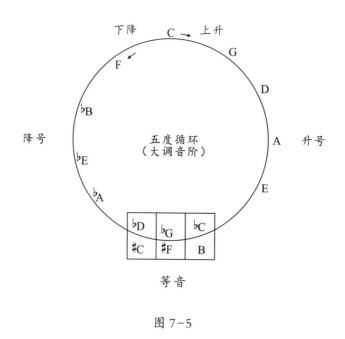

图 7-5

音乐作品中使用了哪个调的音阶，就可以确定这首作品是哪个调式。根据音阶中的变化音，把需要升高或降低的音用#或b记号写在五线谱每一行谱号后，称为调号。

归纳12个大调音阶，可以总结出：从G大调开始到#C大调，升号的顺序依次是#F、#C、#G、#D、#A、#E、#B，如图7-6所示。

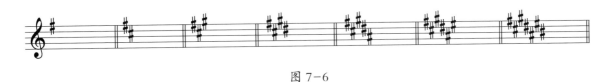

图 7-6

从F大调开始到♭C大调，降号的顺序依次是♭B、♭E、♭A、♭D、♭G、♭C、♭F（与升号互为倒序），如图7-7所示。

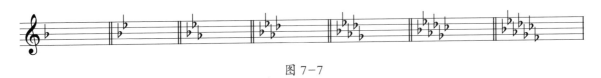

图 7-7

节 奏

视　唱

第八级

（12～13岁）

基本训练

一、扶把练习

（一）擦地练习（Battement tendu）

准备拍：双手扶把，一位脚准备。

【1-8】1-4右旁擦出，5-8擦地收回。

【2-8】1-2右旁擦出，3-4勾脚同时主力腿蹲，5-6绷脚点地，7-8收回。

【3-8】1拍1次在外2次，3不动，4收回，5-6擦地2次在外，7-8保持。

【4-8】1-2落脚掌到2位，3-4半蹲，5-6移动重心到左脚绷脚点地，7-8收回。

【5-8】重复【1-8】的动作。

【6-8】重复【2-8】的动作。

【7-8】重复【3-8】的动作。

【8-8】重复【4-8】的动作。

【9-8】1-2右脚擦前推脚背，3-4绷脚，5-6落脚趾，7-8擦地收回。

【10-8】4拍1次右前擦地2次。

【11-8】重复【9-8】的动作。

【12-8】重复【10-8】的动作。

【13-8】1-4右后擦地，5-8擦地收回。

【14-8】4拍1次后擦地，2次。

【15-8】1个8拍半蹲1次。

【16-8】1个8拍1次左后擦地。

【17-8】4拍1次后擦地2次。

【18-8】1个8拍半蹲1次。

图 8-1

重难点：

（1）腿、胯要始终保持外开延伸。

（2）注意重心的转换，不能倒脚。

（3）前，后擦地都需头的配合。

（二）蹲的练习（Plie）

准备拍：双手扶把，一位脚准备。

【1-8】1-4向下半蹲，5-8慢站。

【2-8】1-2立半脚掌，3-4蹲，5-6起，7-8不动。

【3-8】1压脚后跟1次，2-4不动，5-6落脚，7-8擦地到二位落下。

【4-8】重复【1-8】的动作。

【5-8】重复【2-8】的动作。

【6-8】重复【3-8】的前6拍，7-8收右前五位（见图 8-1）。

【7-8】1个8拍向下深蹲。

【8-8】1个8拍慢站，8立脚掌。

【9-8】1个8拍1次五位蹲。

【10-8】1压脚掌一次，2-4不动，5-6落，7-8擦右前到四位落。

【11-8】重复【1-8】的动作。

【12-8】重复【2-8】的动作，7-8半蹲向下。

【13-8】1右吸腿到膝盖处，2-4不动，5落右前五位，6蹲，7-8站直。

图 8-2

重难点：

（1）向下蹲时注意尾椎找脚跟，膝盖打开与脚尖方向保持一致（见图 8-2）。

（2）四位蹲时注意重心。

（三）腰的练习

准备拍：脚下小八字，面对一点，双手背手准备，5-6不动，7-8下打开扶把。

【1-8】1-4慢含胸腰，5-8慢起直立。

【2-8】重复【1-8】的动作。

【3-8】1-4慢挑胸腰，5-8慢回直立。

【4-8】重复【3-8】的动作。

【5-8】1挑胸腰，2-4慢含由上到下，双膝微蹲，5-8直膝下腰向一点方向推出。

【6-8】1-4保持推出不动，5-7慢蹲收回到直立，8向左转身单手扶，小八字脚，手抬起到单山膀。

【7-8】1-4含胸腰手从山膀经过前半圆到头顶前方，5-6从含胸腰位置到向里旁腰，手随身体。

【8-8】1-4从旁腰到下胸腰，手随身体。5-7挑胸腰向上直立，8向左转到反面。

【9-8】重复【7-8】的动作。

【10-8】重复【8-8】的动作。

结束句：5-6手由单托掌落至山膀，7-8呼吸收至背掌。

重难点：

（1）注意挑胸腰中"挑"的运用。

（2）涮腰时不要高低起伏。

（四）大踢腿练习

准备拍：左手扶把，小八字准备。5-6右手单山膀打开，7-8右脚后擦。

【1-8】1-2大踢腿前，3-4前点地，5-8后擦。

【2-8】重复【1-8】的动作。

【3-8】1踢，2点地，3-4后擦，5-8重复1次。

【4-8】1踢搬，2-4保持，5-6揣燕控制，7-8点地收回右前五位。

【5-8】1-2大踢腿旁，3-4旁点，5-8收后。

【6-8】重复【5-8】的动作。

【7-8】重复【3-8】的动作。

【8-8】1踢搬，2-4双手搬，5-8保持。

【9-8】1-4控制,5-6点地，7-8收后五位。

【10-8】重复【1-8】的动作（后）。

【11-8】重复【2-8】的动作（后）。

【12-18】重复【3-8】的动作（后）。

结束句：回到准备拍动作。

重难点：

（1）注意跨跟断开，上身保持直立。

（2）搬腿时注意不要架肩，手抓脚腕。

二、中间练习

（一）蹲的练习

准备拍：大八字脚，双手背手，面对一点准备，7-8双手打开到山膀位（见图8-3）。

图 8-3

【1-8】1-2半蹲，3-4直立，5-8重复前四拍。

【2-8】1个8拍深蹲1次。

【3-8】1-4立半脚掌，5-8落下。

【4-8】1-2左旁擦出到脚掌，3-4绷脚。5-6落脚移动重心到二位，7-8保持。

【5-8】1-4半蹲，5-8站直。

【6-8】4拍1次半蹲2次。

【7-8】重复【3-8】的动作。

【8-8】1个8拍深蹲1次。

结束句：回到准备拍动作。

重难点：

（1）注意蹲的时候上身直立，膝盖与脚尖同方向。

（2）动作时尾椎找脚后跟同时不要倒脚。

（二）擦地、小踢腿组合练习

准备拍：左前五位脚准备，双背手对2点方位。5-6双手打开到山膀，7-8左手到胸前按掌，右手保持单山膀。

【1-8】1-4左前擦地，5-8收回。

【2-8】4拍1次左前擦地，2次，8左前擦出。

【3-8】2拍1次左前擦地2次，5-6，1拍1次，重拍在外，7-8擦地收回的同时主力腿蹲。

【4-8】1-4右后擦地，5-8收回。

【5-8】重复【2-8】的动作。

【6-8】重复【2-8】的动作。

【7-8】1-2左旁擦出同时转身体对1点方位手打开到山旁，3-4收后，5-8重复1次，收前。

【8-8】重复【7-8】的反面动作。

【9-8】1-2左前小踢腿，3-4收回，5-8，2拍1次2次。

【10-8】1拍1次左前小踢腿2次，3-4收回，5-6左旁收前，7-8左旁收后。

【11-8】1-2右前小踢腿，3-4收回，5-8两拍1次2次。

【12-8】1拍1次右前小踢腿2次，3-4收回，5-6左旁收前，7-8左旁收后。

结束句：回到准备拍动作。

重难点：

（1）与把上擦地要求一致。

（2）小踢腿时注意力度与离地的高度绷脚带出。

（三）小跳组合练习

准备拍：一位站姿，双背手准备。7-8半蹲。

【1-8】1拍跳起2次，3-4蹲，5-8重复。

【2-8】1拍小跳3次落二位同时手打开到斜下位，5-8站直。

【3-8】二位小跳重复【1-8】的动作。

【4-8】1拍二位小跳3次收右前五位手收回到背手，5-8站直。

【5-8】五位小跳重复【1-8】的动作。

【6-8】五位小跳重复【2-8】的动作。

重难点：

（1）小跳注意推地绷脚。

（2）落地时及时蹲。

（四）中跳组合练习

准备拍：一位站姿，双背手准备。7-8打开到双山膀位。

【1-8】1-4半蹲，5-6推地跳落地打开到二位，7-8站直。

【2-8】1-4半蹲，5-6推地跳收回到一位，7-8站直。

【3-8】重复【1-8】的动作。

【4-8】重复【2-8】的动作，8收回到右前五位，身对8点方位。

【5-8】二位五位中跳，2拍1次。

【6-8】重复【5-8】的动作。

（五）圆场组合练习

准备拍：面向1点，双背手，正步准备（见图8-4）。准备拍，不动，目视正前方，后半场准备。

【1-8】1（2拍1次）右脚原地碾脚掌×2，左脚原地碾脚掌×2，双手背手。

【2-8】2朝1点方向圆场步移动，1-4双手从背手到山膀，5-8回到背手。

【3-8】3重复【1-8】的动作（注意：起步时右脚尖微向外撇，勾脚面向前迈出，脚跟先着地，随即压脚掌满脚着地，同时左脚跟踮起。路线为直线，移动速度为中速）。

【4-8】圆场步向左转绕1圈右脚前踏步，双手背手。

【5-8】1-2左脚原地碾脚掌，右手推掌向前斜下方，3-4右脚原地碾脚掌，左手配合。

【5-8】重复【1-4】。

【6-8】6圆场步向五点方向，双手由上三位慢慢打开至斜上双摊手后落下。8面向2点左脚前踏步位，左手背手，右手胸前按掌。

【7-8】1-4上身保持右按掌，左背手，1-2脚下先迈右脚向2点上一步，3-4左脚一样。5-8身体向右自转1圈右脚在前踏步，左手按掌，右手背手。

【8-8】重复【7-8】的动作，最后4拍不转身，向右前方圆场结束。

重难点：

（1）注意腿不能僵直，两膝盖内侧要贴紧。

（2）步子要小、快、均匀，上身稳、扣胸、撅臀。

（六）基本舞姿练习

准备拍：身体面向2点脚下丁字步，双背手准备。准备拍，1-7不动，8右手呼吸斜下拉开。

【1-8】1-4右手从斜下到上托掌同时双脚立半脚掌后倒重心，左脚朝8点方向错步上步。5停至丁字位同时右手压腕按掌亮相，6-7不动，8呼吸提腕。

【2-8】1-4沉气，右手由下拉开经旁至上三位同时双脚立半脚掌前倾重心，右脚4点方向上步（上步过程因呼吸带动屈膝过程）。5停至右前踏步位同时右手上托掌亮相。6-8不动。

【3-8】左手由下提拉至与肩同高同时右手由上下抹划立圆停至与左手手腕相对处后倒重心，左脚朝8点方向上步，停至双脚并立半脚掌上半身回拧转。向4点方向撤右腿倒重心回右前踏步位（面朝8点）同时双手经下晃拉开至顺风旗亮相（注意：左高右低，上半身与下半身的配合以及动作的流畅性，尽量掌握体态及造型的曲线美）。

【4-8】1-4经上弧线重心由前转向后，左腿微屈右腿点地延伸。左手由三位切下至胃前，提压绕腕。5-7左手抹手拉开至山膀，提压腕亮相。后倒重心，撤腿至右前大掖步。8夹

收左腿上领，重心前倾（注意：亮相的时候应干净，要有脆劲）。

【5-8】上步至右前踏步位，左手背手，右手绕腕提襟（面向一点，重心留后）。上步至左前踏步位，右手保持提襟手，左手绕腕提襟（面向5点，重心留后）。

【6-8】右勾脚上步，左脚跟上呈面向5点右前踏步位同时左手背后，右手上提划立圆回至胃前按掌，左手由背手慢旁上提至上三位。

【7-8】1-4继续延伸提、压、推左手腕，5-6左拧转身至1点，双手经胃前下晃拉开至顺风旗式摊手（左低右高），左前点地延伸，右腿微屈，重心留后，后倾微下左旁腰。7-8手上划立圆经头顶至胸前双按掌，收回左腿至右前踏步位。

【8-8】1-4（压低重心）朝3点旁追步一次至右前踏步位，双手从胸，摊开后回划立圆下晃拉开至上三位双托手。5-7不动，8左回身拧转至左前踏步位（面向5点），双手经胸前下晃回至提襟位。

重难点：

（1）需要做到"刚中有柔""韧中有脆""急中有缓"等。

（2）上步过程因呼吸带动屈膝过程。

（3）注意上半身与下半身的配合以及动作的流畅性，尽量掌握体态及造型的曲线美（见图 8-5）。

图 8-4

图 8-5

视唱练耳八

乐　理

1. 大小调特点

根据之前介绍的大小调的结构，可以知道大调的特点：主音与上中音（上方三度音）是大三度。因此，大调具有明亮、开阔的特点，适合表现积极向上、刚强有力的音乐情绪。

相反，小调的特点是：主音与上中音（上方三度音）是小三度。因此小调具有柔和、暗淡的特点，经常用来体现含蓄忧郁，暗淡伤感的音乐情绪。

小调与大调一样也遵循五度循环的规律，小调式以a为起始音向上（向下）纯五度循环，可得到与大调相同排列的调号，共12个。

因此，把拥有相同调号的大调和小调称为平行大小调，也叫作关系大小调。如图8-1所示。

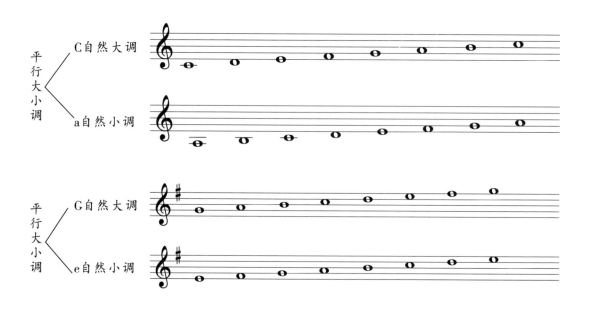

图 8-1

由此可看出，平行大小调中调号相同、构成音相同、主音不同、结构不同。并且大调主音在小调主音上方小三度，如图8-2所示。

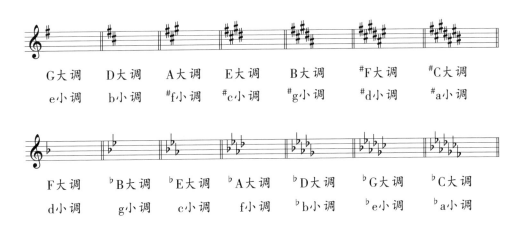

图 8-2

把拥有相同主音的大调和小调称为同主音大小调,也叫作同名大小调。如图8-3所示。

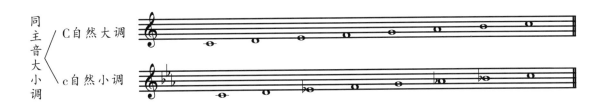

图 8-3

在同主音大小调中,只有主音相同,调号、构成音、结构均不相同。如继续对比和声大调与和声小调,旋律大调与旋律小调会发现,同主音大小调唯一可靠的特征主音与上中音(上方三度音)是大三度还是小三度。大调中两者为大三度;小调中两者为小三度。

2. 调号与调名

前一个级别中,我们总结出调号的规律。同样,在判断调号与调名时也是有规律的。

在判断升号调时,最后一个升号上方的小二度就是本调调名。如在4个升记号的调号中,最后一个是#D,那这个调就是E大调或#c小调。

在判断降号调时,倒数第二个降记号就是本调调名。如在4个降记号的调号中,倒数第二个是♭A,那么,这个调就是♭A大调或f小调。

节 奏

视 唱

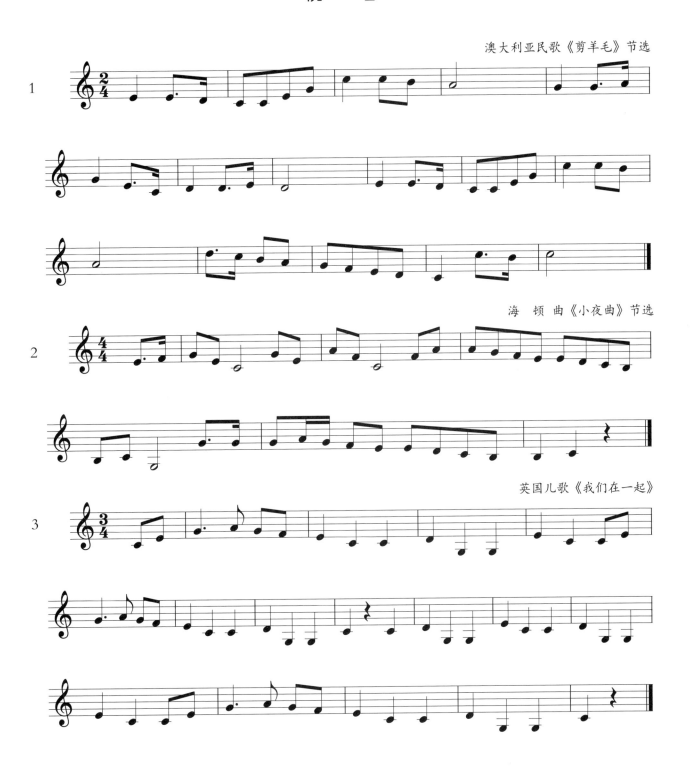

加拿大民歌《红河谷》

印度尼西亚民歌《哎呦，妈妈》

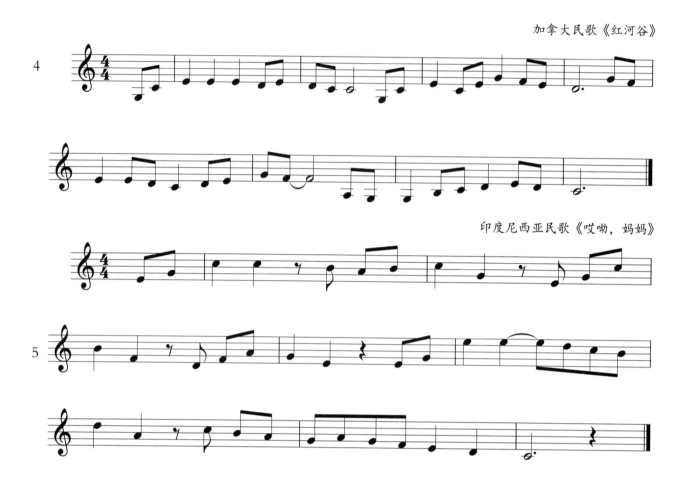

第九级

（13～14岁）

基本训练

一、扶把练习

（一）擦地练习

准备拍：5-8双手扶把一位脚准备（见图9-1）。

【1-8】1-4右前擦出，5-8擦地收回，头看向2点方位。

【2-8】重复【1-8】的动作，头保持不动。

【3-8】1-2，2拍右前擦出，2拍收回。5-8重复前4拍动作，头保持。

【4-8】1-4半蹲，5-8慢起，头回到1点方位。

【5-8】1-4右旁擦出，5-8擦地收回，头保持。

【6-8】重复【5-8】的动作，头保持。

【7-8】1-2，2拍右旁擦出，2拍收回。5-8重复前4拍动作，头保持。

【8-8】1-4半蹲，5-8慢起，头保持。

【9-8】1-4左前擦出，5-8擦地收回，头看向8点方位。

【10-8】重复【9-8】的动作。

【11-8】1-2，2拍左前擦出，2拍收回。5-8重复前4拍动作，头保持。

【12-8】1-4半蹲，5-8慢起，头回到1点方位。

【13-8】1-4左旁擦出，5-8擦地收回，头保持。

【14-8】重复【13-8】的动作。

【15-8】1-2，2拍左旁擦出，2拍收回。5-8重复前4拍动作，头保持。

【16-8】1-4半蹲，5-8慢起，头保持。

重难点：

（1）以脚跟带动全脚半脚到脚尖擦出，有延伸感，动力腿脚对主力腿脚后跟。

（2）擦地时保持上身直立，稳定，胯正。

（二）蹲的练习

准备拍：左手扶把右手背手大八字脚准备，5-8右手打开到山膀位。

【1-8】半蹲向下同时右手到按掌位，眼随手。

【2-8】半蹲站的同时手打开到山膀，眼随手。

【3-8】1-4半蹲向下，5-8半蹲站起，手不变。

【4-8】1-4双脚立向上同时手到托掌，5-6落脚，7-8右脚擦地向旁到二位（见图9-1）。

【5-8】1个8拍全蹲向下同时手到按掌位。

【6-8】1个8拍站起同时手打开到山膀位。

【7-8】1-4全蹲向下，5-8全蹲站起，手不变。

【8-8】1-4收右脚在前五位立，5-6右脚前擦到前虚步位，7-8右手扬掌到姿态斜腰（见图9-2）。

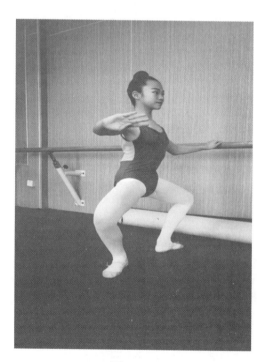

图 9-1

重难点：

（1）大八字蹲时注意上体直立、膝盖顺着脚尖方向打开、下蹲时臀部与脚后跟保持垂直。

（2）全蹲至最大极限时不要主动抬脚后跟。

（3）姿态斜腰时注意上身最大限度向右转腰，眼视手的方向（见图9-2）。

（三）划圈练习

准备拍：右手扶把左手背手脚下五位准备。

【1-8】1-4左脚擦地向前同时左手打开到山膀，5-8左脚划圈向旁。

【2-8】1-4左脚划圈向后，5-8收回到一位。

【3-8】1-2左脚擦地向前，3-4划圈向旁，5-8擦地收回到一位。

【4-8】1-2左脚擦地到旁，3-4划圈向后，5-8擦地收回到一位。

【5-8】1-2左腿擦地到前右腿半蹲，3-6保持半蹲划圈经过旁到后，7擦地到前，8左脚收回到前五位立同时向右转身到反面落，手保持。

【6-8】1-4右脚擦地向前，5-8右脚划圈向旁。

【7-8】1-4右脚划圈向后，5-8收回到一位。

【8-8】反面重复【3-8】的动作。

【9-8】反面重复【4-8】的动作。

【10-8】1-2右腿擦地到前左腿半蹲，3-6保持半蹲划圈经过旁到后，7-8直立擦地收回到一位的同时左手到背手。

重难点：

（1）两胯平行，动作过程中脚尖向外划至所能达到的最远点，绷直腿并保持外开。

（2）划圈过程中脚尖不要离开地面。

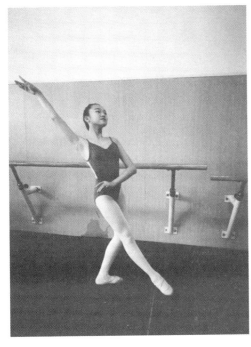

图 9-2

图 9-3

（四）小弹腿练习

准备拍：5-7左手单手扶把右手叉腰准备，脚下五位准备，8吸右脚至左脚脚踝处。

【1-8】1右脚25°弹出，2落下前点（见图9-3），3擦地收回至五位，4吸至右脚踝处。5-7重复前3拍动作，8勾脚至左脚踝处（前）。

【2-8】1右脚绷脚25°弹出，2勾脚收回，3-4重复，5绷脚弹出，6-7点地2次，8勾脚收回（前）。

【3-8】重复【1-8】的动作（旁）。

【4-8】1右脚绷脚25°弹出，2勾脚收回到后，3,4重复收前，5绷脚弹出，6-7点地2次，8勾脚收回到后（旁）。

【5-8】重复【1-8】的动作（后）。

【6-8】1右脚绷脚25°弹出，2勾脚收回，3-4重复，5绷脚弹出，6-7点地2次，8收回到五位立转反面（后）。

【7-8】反面重复【1-8】前。

【8-8】反面重复【2-8】前。

【9-8】反面重复【3-8】旁。

【10-8】反面重复【4-8】旁。

【11-8】反面重复【5-8】后。

【12-8】1右脚绷脚25°弹出，2勾脚收回，3-4重复，5绷脚弹出，6-7点地2次，8擦地经过一位到前点地。

结束句：回到原准备动作。

重难点：

（1）动作时注意速度、力度的要求。

（2）保持主力腿至上半身的直立体态不受动力腿动作的影响。

（3）始终保持主力腿与动力腿的膝与腿的外开。

（五）单腿蹲练习

准备拍：5-7右手扶把五位脚准备，左手山膀准备，8擦地到旁。

【1-8】1-4左腿蹲同时右脚至前脚踝处，5-8主力腿伸直的同时右脚绷脚到前虚步位。

【2-8】1-4重复第1个8拍的前4拍，5-8伸出至前25°。

【3-8】1-4主力腿蹲右腿收回至前左脚踝处，5-8伸出到旁至25°。

【4-8】1-4收回到后脚踝处，5-8伸出后25°。

【5-8】重复【1-8】的动作（后），眼视三点方位。

【6-8】重复【2-8】的动作（后）。

结束句：回到原准备动作。

重难点：

（1）动作腿吸与脚踝处是注意脚不要内扣。

（2）动力腿膝盖向正旁打开，胯正。

（六）大踢腿练习

准备拍：5-6左手扶把五位脚准备，右手背手准备。7-8右手打开到山膀。

【1-8】1-2前擦地，3-4前踢腿90°，5-6落下到前虚步位，7-8收回的五位。

【2-8】重复【1-8】的动作。

【3-8】1-2前踢腿到180°，3-4点地，5-6擦地收回到五位，7-8保持不动。

【4-8】1-4五位蹲，5-8慢站。

【5-8】重复【1-8】的动作（旁）。

【6-8】重复【2-8】的动作（旁）。

【7-8】1-2旁踢腿到180°，3-4点地，5-6擦地收回到右脚在后五位，7-8保持。

【8-8】1-4五位蹲，5-8慢站。

【9-8】重复【1-8】的动作（后）。

【10-8】重复【2-8】的动作（后）。

【11-8】重复【7-8】的动作（后）。

【12-8】重复【8-8】的动作。

重难点：

（1）踢前腿时注意断胯跟，不要送胯，上身保持直立。

（2）踢腿绷脚脚背带。

（3）踢后腿时不要主动向前压腰。

二、中间练习

（一）小跳练习

准备拍：一位脚准备双手背手准备，5-6双手到旁斜下位，7-8双手叉腰。

【1-8】1-4半蹲，5绷脚推地小跳，6-8落半蹲。

【2-8】1-4双腿慢起伸直，5-7保持不动，8快蹲。

【3-8】1小跳，2-4半蹲，5-7站直，8快蹲。

【4-8】重复【3-8】的动作。

【5-8】1拍1次小跳（2次），3-4站直，5-7保持不动，8快蹲。

【6-8】1拍1次小跳（2次），落下时收回到右脚在前5位，5-8站直。

【7-8】1-4五位蹲，5绷脚推地小跳打开到二位，6-8慢直。

【8-8】1-4二位蹲，5推地小跳收回到左脚在前五位。

【9-8】重复【7-8】的动作。

【10-8】重复【8-8】的动作。

结束句：回到原准备动作。

重难点：

注意落地时候不要倒脚，跳起的时候要绷脚推地。

小八字山，双山旁站姿（见图9-4）。

图 9-4

（二）舞姿小跳练习

准备拍：小八字脚，双背手6点斜后方准备，5-8，从双背手经过平肩位到胸前交叉立掌，8的同时双腿蹲。

【1-8】1小射燕落的同时双手到右手在上顺风旗位，2-4保持不动。5右脚直接落同时擦地前同时左脚并正步跳，6双脚正步向前跳。7-8站直。

【2-8】重复【1-8】的动作。

【3-8】1小射燕落的同时双手到右手在上顺风旗位，2-4保持不动。5右脚直。落同时

擦地前同时左脚并正步跳对2点，6双脚正步向前跳。7-8站直面1点。

【4-8】1擦右脚向前单脚跳，2并正步原地跳一次变到3点方位，3-4重复（转向5点），5-6重复（转向7点），7-8重复（转向1点）。

结束句：5-6射燕跳，7立，8下场。

重难点：

射燕跳注意上肢与下肢的协调、配合（见图 9-5）。

图 9-5

（三）中跳练习

准备拍：5-6双手背手一位脚准备，面对1点方位。7-8打开到平肩位。

【1-8】1-4半蹲，5推地跳起，6落地，7-8站直。

【2-8】重复【1-8】的动作。

【3-8】1-4半蹲，5推地跳起，6打开到二位脚落地，7-8站直。

【4-8】1-4二位基础上半蹲，5推地跳起，7-8站直。

【5-8】重复【4-8】的动作。

【6-8】1-4半蹲，5推地跳起，6收回到右脚在前五位脚，7-8站直。

重难点：

（1）跳的要求同小跳的要求。

（2）上肢要保持直立感。

（四）翻身组合练习

准备拍：右脚在前踏步位双背手准备，面对1点方向。5-6双手打开到平肩位，7-8右手到右胸前同时双腿蹲踏步翻身准备。

【1-8】1-4向右二分之一踏步翻身，5-8向右二分之一踏步翻身。

【2-8】重复【1-8】反面动作（向左）。

【3-8】1-4向右一个完整的踏步翻身，5右手在上双手顺风旗舞姿，7保持，8回到踏步翻身准备。

【4-8】1-4向左一个完整的踏步翻身，5右手到按掌踏步蹲，7保持，8站立。

【5-8】1-2双手向左经过上半圆同时双脚右左向3点旁跳到右脚在前踏步翻身准备，3-4保持5-8向右踏步翻身。

【6-8】重复【5-8】的动作。

结束句：五位立下场。

（五）呼吸组合练习

准备拍：面朝1点双手背后正步位准备。5-6不动，7-8身体呼吸带动双手斜。展开后回背后，同时屈双膝半蹲含胸。

【1-8】吸气带动身体由半蹲含胸慢慢直立到头，1个8拍灌满，不能断。

【2-8】吐气带动身体由直立到微蹲含胸（要求与第1个8拍一致）。

【3-8】4拍1次的完整呼吸，5，1拍回至准备状态，6不动，7吸气，8呼气同时回半蹲双手背手。

【4-8】1-2左手背手不变，右手胸前手心对1点，3-8由指尖向身体方向带动做1次完的盘腕，同时带动身体的呼吸，脚下正步位配合呼吸屈直。

【5-8】1吸气同时提右腕打开到单山膀位，2-4吐气绷左脚擦地向前，右手手指尖最远延伸从右旁划前半圆到胸前按掌，身体随手向左横拧到7点方向，5-6吐气左脚打开到旁，身体向2点含手随动，7-8左手从下带动向右划立圆，右手随动，两手形成顺风旗舞姿同时收右脚向后到踏步蹲。

【6-8】1-2右手从托掌到胸前按掌，左手经下弧线到背手，3-4右手指尖向外向上盘腕带动下半身站起直立，5-6右手指尖继续带身体向右转到左脚在前踏步位，7-8右手经旁抹到背手，右脚上步到正步位。

【7-8】反面重复第5个8拍。

【8-8】1吐气同时左回拧转，右手从背手到胸前按掌，重心向左脚导，2右手从胸前向外抹开到山膀，3-4折腕指尖对身体穿回到腹前，右脚吸腿开胯到左膝盖处。5-6右脚错步2次

向2点方向，右手平穿向2点方向。7-8右手从平穿到头顶经下穿斜下摊掌，左手都头顶经下穿到胯旁按掌。脚下右脚在前踏步蹲（见图 9-6）。

图 9-6

（六）风火轮组合练习

准备拍：5面对5点右手按掌，左背手，左脚在前踏步准备。6-7右脚勾脚错步2次，8右手拉开2点吐气含胸做风火轮准备，左脚上步到旁点步。

【1-8】1-4左手打开挑胸腰经过上半圆右手随动到平摊掌，脚下不变。5-8右手带经过上半圆到身体面对5点，右手在上成斜线。脚下左脚在前成大掰步。

【2-8】1-4左手带经过上半圆，左脚中心到扑步，5-8左移中心到右脚左手带经过下半圆到平肩手。

【3-8】重复第1个8拍。

【4-8】重复第2个8拍。

【5-8】1左脚在前到大掰步，右手在前呈青龙探掌，2-4收右脚到五位立，右手到上托掌，左手落下到山膀。5左脚在前踏步蹲，双手成顺风旗。6-7不动，8到踏步翻身准备。

【6-8】做一次完整的风火轮。

【7-8】4拍一次只有上身的风火轮，做2次。

【8-8】1-2上左脚点步翻身一次，3-4重复，5右脚上步左手按掌射雁立，6-8圆场下。

也可反方向立身射雁，见图 9-7。

图 9-7

视唱练耳九

乐　理

1. 半音阶

半音阶指以半音组成的音阶。半音阶是以大小调式音阶为基础，在其全音之间填入半音而构成的。由于是以调式音阶为基础，因此在写半音阶过程中，应当体现调式音级的各种关系。写法如下。如图9-1所示。

大调半音阶写法：自然音级不动，上行时大二度间用升高 Ⅰ、Ⅱ、Ⅳ、Ⅴ级和降低 Ⅶ 级来填补；下行时用大二度间用降低 Ⅶ、Ⅵ、Ⅲ、Ⅱ 级和升高 Ⅳ 级来填补。

小调半音阶写法：上行时按照关系大调半音阶记谱；下行时按照同名大调半音阶记谱。

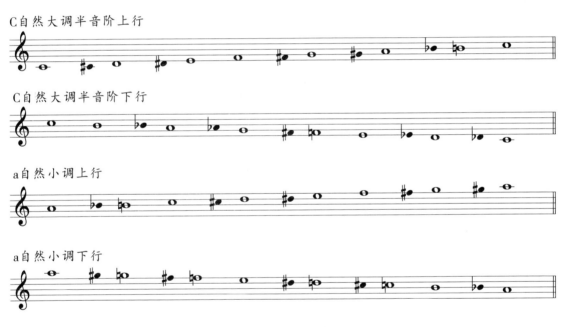

图 9-1

2. 复杂的节拍

在较大型音乐作品中或需要表现较复杂音乐情感时，拍号往往不再（只）是单拍子或复拍子，如：混合拍子；变换拍子；散拍子等。

（1）混合拍子：由不同类型的单拍子组合在一起的拍子为混合拍子。如：$\frac{5}{4}$，$\frac{7}{4}$，$\frac{7}{8}$ 等。

（2）变化拍子：由于不同需要，先后出现不同的节拍叫做变化拍子。

（3）散拍子：没有固定强弱规律的拍子称为散拍子。其特点是：音乐速度及单位拍相对自由，根据演奏（演唱）者对作品的理解可做自由处理。在中国作品中常出现，常用"散板""自由地""艹"来标记说明。

节 奏

视 唱

柴柯夫斯基 曲《天鹅湖》节选

任 光 曲《彩云追月》节选

第 十 级

（14~15岁）

基本训练

一、扶把练习

（一）蹲的练习

准备拍：左手扶把，一位脚站立，右手背手准备。视正前方。5-6呼吸右手从背手平肩位，7-8到单山膀。眼随右手。

【1-8】1-4半蹲同时右手随蹲经过下半立圆到胸前按掌位，5-7站起的同时右手打开回到单山膀，8推半脚掌向上。

【2-8】1-4在立脚掌的基础上全蹲同时右手经过下半立圆到胸前按掌位，5-8起同时右手打开回到单山膀位。

【3-8】1-2右手带经过前半平圆到1点方位含胸腰，3-4向左划圆到旁腰，5-6向左划圆到向后的胸腰，7-8向右划到右手在斜上仰掌位，身体对5点方位。

【4-8】1-4落半脚掌同时右手落回单山膀位，5-6右脚绷脚向旁擦地到二位，7-8落脚到二位（见图10-1）。

【5-8】重复【1-8】的动作（二位蹲）。

【6-8】重复【2-8】的动作（二位蹲）。

【7-8】重复【3-8】的1-6拍动作（二位蹲）。7-8右手回到山膀位身体直立。

【8-8】1-4落半脚掌，5-6右脚绷脚推地，7-8收前到五位脚。

【9-8】1-4右脚在前半蹲同时右手随蹲经过下半立圆到胸前按掌位，5-7站起的同时右手打开回到单山膀，8推半脚掌向上。

【10-8】重复【2-8】的动作（五位蹲）。

【11-8】重复【7-8】的动作（五位蹲）。

【12-8】1-4落半脚掌，5-6右脚绷脚向前擦地到四位，主力腿蹲同时横拧向1点方向右手到斜下位摊掌。

结束句：回到准备时动作。

重难点：

（1）蹲的要求与九级一致，五位蹲时注意重心，不要向前向后倒。

（2）涮腰注意以胯关节为轴，到旁注意眼随手肩打开，到后时注意挑胸腰。

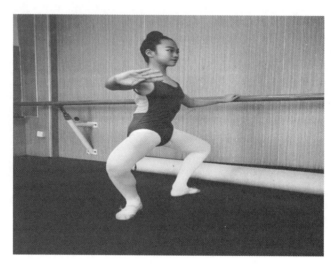

图 10-1

（二）擦地练习

准备拍：双手扶把，一位脚站立，目视前方。

【1-8】1-2右脚擦地向旁擦出，3-4右脚擦地收回。5-8重复1次。

【2-8】1-2右脚擦地向旁，3-6收回的同时主力腿蹲，7-8站直。

【3-8】重复【1-8】的动作。

【4-8】1-2右脚勾脚出旁，3-4绷脚点地，5-7右脚撇片脚，8右脚绷脚点地。

【5-8】1-2落脚到二位，3-4左脚绷脚推地，5-8擦地收回一位。

【6-8】重复【1-8】的动作（反面）。

【7-8】重复【2-8】的动作（反面）。

【8-8】重复【1-8】的动作（反面）。

【9-8】重复【4-8】的动作（反面）。

【10-8】重复【5-8】的动作（反面）。

【11-8】1-2右脚擦前，3-4压脚掌1次，5-8划圈到旁。

【12-8】1-2压脚掌1次，3-4划圈向后，5-8擦地收回到一位。

【13-8】1-2右脚擦前同时主力腿蹲，3-4划圈到旁，5-6划圈到后，7-8收回到一位。

【14-8】重复【11-8】的动作反面。

【15-8】重复【12-8】的动作反面。

【16-8】重复【13-8】的动作反面。

重难点：

（1）擦地划圈时注意外开，最远延伸（见图10-2）。

（2）注意重心移动。

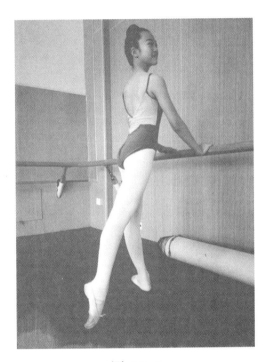

图 10-2

（三）小踢腿练习

准备拍：右手扶把左手背手准备，右五位脚准备。

【1-8】1-2右前小踢腿2次，3-4右前直膝点地2次，5-8点地收回右前五位。

【2-8】1-2右旁小踢腿2次，3-4右旁直膝点地2次，5-8点地收回右后五位。

【3-8】1-2右后小踢腿2次，3-4右后直膝点地2次，5右前，6右后，7右前，8收回前五位。

【4-8】1拍右腿向前踢出，左腿半脚掌。向右横拧右手托掌，头向1点方位，2-6保持不动，7直膝点地1次，8收回到右前五位同时手落至单山膀。

【5-8】1拍右旁小踢腿收后，2右旁小踢腿收前，3右旁踢出在外，4保持。5-7重复1-3拍，8右后收回五位。

【6-8】1拍右腿向后踢出，左腿半脚掌立，右手提至托掌，向左拧，头对5点方位。2-6保持不动，7收回到右后五位同时手落至单山膀。8五位立转反面。

【7-8】重复【1-8】的动作（反面）。

【8-8】重复【2-8】的动作。

【9-8】重复【3-8】的动作。

【10-8】重复【4-8】的动作。

【11-8】重复【5-8】的动作。

【12-8】重复【6-8】的动作。

重难点：

（1）组合的方向是以教室的方位为准。

（2）小踢腿前后摆时注意身体不要跟着摆。

（3）小踢腿注意力度和节奏。

（四）腰的练习

准备拍：脚下小八字站立，右手扶把左手背手，5-8左手打开到山膀。

【1-8】1-2呼吸两手到平肩位，3-6屈体抱住脚腕，7-8保持。

【2-8】1-4弯双膝到蹲下团身，5-8双膝伸直。

【3-8】1-4左手经下直推出到身体直立，5-6立半脚掌同时左手打开到平肩位，7-8左手落下经体旁再到三位手。

【4-8】1-4下胸腰，5-6经过后半平圆到平肩位，7-8推掌到单山膀。

【5-8】涮腰1-2前，3-4旁，5-6后，7-8旁。

【6-8】4拍1次的涮腰，5-6左收到上托掌同时抬左腿到小射燕舞姿，7-8保持。

【7-8】1-2落左腿至后方到大掖步，3-4落左手到胸前按掌，5-6左腿前吸的同时左手到上托掌位身体横拧向1点方位，7-8左脚前点。

【8-8】1-2左脚擦地向后，3-6向后下竖叉（见图10-3），7-8呼吸双手抱前腿。

【9-8】1-4双手推掌向上身体直立，5-8直臂下腰向后抓脚腕。

【10-8】1-4保持，5-8双手指尖贴地划圆起到身体直立。

结束拍：回到准备动作。

重难点：

（1）前屈时注意膝盖伸直，从跨跟断开，腹部贴向大腿面。

（2）小射燕时注意上身不要下压，保持直立，注意横拧。

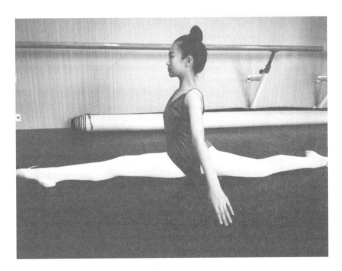

图 10-3

（五）大踢腿练习

准备拍：双背手左脚在前五位脚面对2点方位，5-6双臂到平肩位，7-8双手到四位手，头看向1点方位。

【1-8】1-2踢左前腿到90°，3-4落下前虚步位，5-8擦地收回到左脚在前五位。

【2-8】重复【1-8】动作。

【3-8】1，踢左前腿到90°，2落下前虚步位，3-4擦地收回到左脚在前五位。5-8重复1-4拍动作。

【4-8】1，踢左前腿到90°，2落地到前虚步位，3-4擦地收回到一位，右手落到前平肩位。5左后踢腿90°，6落下到后虚步位，7-8擦地收回到左脚在后五位。

【5-8】1-2踢左后腿，3-4落下到后虚步位，5-8左腿擦地收回到五位。

【6-8】重复【5-8】动作。

【7-8】1踢左后腿到90°，2落下后虚步位，3-4擦地收回到左后五位。5-8重复1-4拍动作。

【8-8】1踢左后腿到90°，2落地到后虚步位，3-4擦地收回到一位右手到三位。5左前踢腿90°，6落下到前虚步位，7-8擦地收回左脚在前五位同时身体转1点方位，右手打开至七位。

【9-8】1-2踢左旁，3-4落下旁虚步位，5-8擦地收后。

【10-8】重复【9-8】的动作，擦地收前。

【11-8】1-2踢左旁，3-4落下旁虚步位，5-8擦地收后同时身体转向8点，左手至3位。

【12-8】反面重复【1-8】。

【13-8】反面重复【2-8】。

【14-8】反面重复【3-8】。

【15-8】反面重复【4-8】。

【16-8】反面重复【5-8】。

【17-8】反面重复【6-8】。

【18-8】反面重复【7-8】。

【19-8】反面重复【8-8】。

【20-8】反面重复【9-8】。

【21-8】反面重复【10-8】。

【22-8】1-2踢右旁，3-4落下旁虚步位，5-6收右脚在前五位立，落手至双背手。

重难点：

（1）前踢腿的时候注意跨跟断开。

（2）后踢腿时注意不要掀胯，压腰。

（3）踢腿时身体直立，胯正，绷脚带。

（六）控制练习

准备拍：5-6左手扶把，右手背手准备，脚下左五位准备。7-8到单山膀位。

【1-8】1-4左擦地到前同时右腿蹲，5-8直膝绷脚前腿抬起同时主力腿伸直。

【2-8】1-4转到旁，5-8落下点地。

【3-8】1-4左腿吸腿，5-8搬旁腿。

【4-8】1-4保持，5-8左旁控制。

【5-8】1-4落下点地，5擦地收回左前五位，6立的同时转身反面。7-8落下。

【6-8】重复【1-8】的动作。

【7-8】重复【2-8】的动作。

【8-8】重复【3-8】的动作。

【9-8】1-4保持，5-8左旁控制。

【10-8】1-4落下点地，5擦地收回右前五位，7-8落手到背手。

重难点：

动作过程中胯一定要断开，不要送胯。

二、中间练习

（一）中跳组合练习

准备拍：一位脚，双背手面对1点方向准备，5-6不动，7-8双手打开到斜下位的半蹲。

【1-8】1-2横叉跳1次，3-4站直。5-6吸右腿旁燕式跳，7-8站直。

【2-8】重复【1-8】的前4拍，5-6吸左腿旁燕式跳，7-8站直。

【3-8】1-2跳起落下时脚打开到二位，3-4站直。5-6半蹲，7-8跳起落回到右五位。

【4-8】重复【3-8】的动作。

【5-8】1二位中跳，2对2点方位左脚在前五位中跳。3-4站直。5-6对2点方位射燕跳，7-8站直。

【6-8】1二位中跳，2对2点方位右脚在前五位中跳。3-4站直。5-6对8点方位射燕跳，7-8站直。

结束句：回到准备位。

重难点：

注意落地时膝盖不要向前跪，注意及时蹲。

（二）翻身组合练习

准备拍：面对一点小八字背手准备。5-8右脚在后点翻准备。

【1-8】1-2上右脚二分之一点翻，3-4保持，5-6二分之一点翻，7-8落回到点翻准备。

【2-8】4拍1次完整的点翻身，2次。

【3-8】2拍1次完整的点翻身，3次。7-8落回到点翻身准备换反面。

【4-8】1-2上左脚二分之一点翻，3-4保持，5-6二分之一点翻，7-8落回到点翻准备。

【5-8】4拍1次完整的点翻身，2次。

【6-8】2拍1次完整的点翻身，3次。7-8落回到点翻身准备换反面。

【7-8】1拍1次点翻身，3次，4不动，5-6左前五位立，上肢顺风旗，7-8落脚掌亮相。

【8-8】1-2到左脚在后点翻身准备，1拍1次点翻身3次，7-8右前踏步蹲左手到胸前按掌。

结束句：回到准备拍动作。

重难点：

（1）点步翻身时注意动作过程中拎旁腰。

（2）上步点步时不要距离太大，连贯时尽量原地。

（3）动作过程中保持身体在一个平面，不要起伏。

（三）五位转组合练习

准备拍：右脚在前五位脚双背手准备，5-6到双手按掌位，7-8推开到山膀位。

【1-8】1-2半蹲手到二位，3-4绷脚右吸到左膝盖处，5-6落后五位立，7-8落脚五位蹲。

【2-8】1-2绷脚左吸到膝处，3-4落后五位立，5-8落脚五位蹲。

【3-8】重复【1-8】的动作。

【4-8】重复【2-8】的动作。

【5-8】1-2右吸五位转向3点方向，3-4落前五位蹲。5-6右吸转向落前五位蹲。

【6-8】1-2右吸五位转向7点方向，3-4落前五位蹲。5-6右吸五位转向1点方位。

结束句：收回到准备动作。7-8落前五位蹲同时手打开到山膀位。

（四）大跳组合练习

准备拍：站右后区，脚下右前五位，双背手，身体面对二点方位准备。7-8身体向右拧身左合手，左脚后撤步，右脚前点，双手打开到山膀。

【1-8】1-2手保持向2点方位错步2次，3-4凌空越跳，5-8反面1次。

【2-8】重复【1-8】反面。

【3-8】1-2回中间位置面对2点方位，3-4原地加手左踢后腿1次，5-6碎步后退，7-8左倒踢紫金冠1次。

【4-8】重复【3-8】反面。

【5-8】1-2碎步面对2点方位，3-4原地加手左踢后腿1次，5-6碎步后退，7-8左倒踢紫金冠1次。

【6-8】重复【5-8】反面。

重难点：

（1）凌空越跳起的时候一定要注意"越"的感觉。

（2）倒踢紫金冠要注意前脚绷脚推地的感觉，后腿伸直，两肩不要歪。

（五）摇臂组合练习

准备拍：5-7脚下正步双手背手对8点方向，8吐气含胸左手垂手准备。

【1-8】1-4身体对8点左手背带动至头顶，5经过左手臂向上，7身体向5点横拧于此同时左手掌心向4点抹下。

【2-8】重复【1-8】动作反面。

【3-8】1-3左手带动至头顶，4延伸下抹的同时右手手背带动向8点方向，5-8右手

前带。

【4-8】1左手托掌，右手平肩位按掌，右点绷脚前点，2不动，3-4收左脚在后立时左手掌按掌，5-7脚下圆场，手上云手向左转圈到2点，8双手从双手平肩位到背手正步吐气含胸。

【5-8】重复【1-8】（对2点方向）。

【6-8】重复【2-8】（对2点方向）。

【7-8】重复【3-8】的1-7拍，8左脚上步到大掖步，右手再前斜下与左手呈大斜线。

【8-8】1右手划立圆向后，上右脚身体向5点横拧（左手随动），2左手划圆向后，上左脚身体向1点横拧（右手随动），3-4上右脚并左脚正步，右手带交替划立圆到右托掌，左山膀，脚下到左前点地。右脚到前踏步，右手到背手位置，左手向前划经过后半立圆到胸前掌，6-7踏步蹲转向2点，8左脚在前卧云结束（见图 10-4）。

图 10-4

（六）花帮步组合练习

准备拍：（分两组）双手背手准备8点方向，5-8右手到托掌位置同时脚下配合。另一组4点准备。

【1-8】1-4右手在托掌位，左手背手，后退向4点方向同时右手手掌向后抹，身体横拧到1点。5-8反面。

【2-8】1-4脚下五位向左原地花帮步转，左手胸前按掌。5踏步蹲，6-8保持不动。

【3-8】（4点准备）与第1个8拍一样，先划左手向后。

【4-8】重复第2个8拍的1-4，5右脚在前踏步，左手拉到上托掌，6-8保持不动。

【5-8】1-4花帮步后退（上前），5-8重复（两组交替）。

【6-8】1-4身体含到1点，左（右）手兰花指脚下向旁的花帮步，5山膀立，6-8晃手圆场下。

视唱练耳十

乐 理

世界各地区、各民族音乐风格缤纷多彩,所用到的调式也是多种多样,除之前讨论的大小调式外,还有中古调式、各民族调式等等。下面介绍中国民族调式。

中国民族调式:中国民族调式是指以宫、商、角、徵、羽五声构成的五声调式及以五声为基础的六声和七声调式。

1. 五声调式

宫、商、角、徵、羽这5个调式音级只表示各音级间固定的音程关系,而不代表固定的音高。其音程关系依次是大二度,大二度,小三度,大二度,小三度。因此可以把这5个调式音级分别当做主音,并可假定为12个不同高度。因此在说某一调名时,可以是"C宫调""E商调""♭B徵调"等等,如图9-1所示。

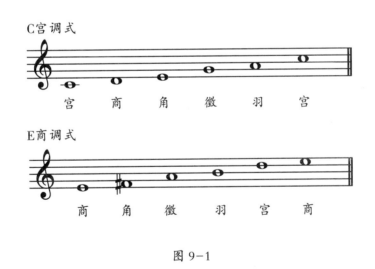

图 9-1

在中国民族音乐理论中把宫、商、角、徵、羽叫正音。比正音高半音叫"清",相当于#(升记号)。比正音低半音叫"变",相当于b(降记号)。比正音低全音叫"闰",相当于bb(重降记号)。这些变化音级叫偏音。它们是清角、变徵、变宫、闰。如果以C为宫的话,它们分别相当于F、#F、B、♭B。

2. 六声调式

在五声调式基础上加入清角或变宫即为六声调式。具体如下。

C宫（六声加清角）：

宫（C）、商（D）、角（E）、清角（F）、徵（G）、羽（A）、宫（C）。

G商（六声加变宫）：

商（G）、角（A）、徵（C）、羽（D）、变宫（E）、宫（F）、商（G）。

3. 七声调式

在五声调式基础上加入4个偏音形成三种七声调式。分别是：

（1）加入清角和变宫的清乐音阶：宫、商、角、清角、徵、羽、变宫、宫。

（2）加入变徵和变宫的雅乐音阶：宫、商、角、变徵、徵、羽、变宫、宫。

（3）加入清角和闰的燕乐音阶：宫、商、角、清角、徵、羽、闰、宫。

在七声调式中，只在七声调式中，只以正音作为主音，偏音不能作为主音。

另外，在形式上看七声清乐音阶与自然大调的结构完全一样，但是由于各音级在调式内的属性和功能不一样，旋律体现出来的风格和情绪是完全不同的，要多哼唱旋律体会对比两者的区别。

节 奏

视　唱

感　谢

　　根据国家社会艺术水平考级的最新要求,我们在总结多年教学经验的基础上,广泛征求广大师生意见,西安音乐学院考级委员会组织相关专家、教授编写了"西安音乐学院社会艺术水平考级教材"系列用书,包括《中国民族民间舞》等共计36册。

　　我们热忱地希望,考生在阅读了本书后,会有更大的信心发现自己优势,在舞蹈教学和学习中会更加完善自己的在舞蹈中的成长。

　　一名优秀的舞蹈家也是从最基本的舞蹈基本功开始的。展示一段出色的舞蹈,犹如一幅令人惊叹的画卷。那绝不是可以一蹴而就的,或许本书能助您迈向成功之门。

　　感谢西安音乐学院及培训考级中心的领导帮助,并引导我们去解决所遇到的各种问题,还有精心制作的编辑,负责排版的设计者们。所有这些组成了一个团队,大家协同努力完善了本书。

　　另外,还有一些为的出版和筹备过程中给与支持的人:彭子珊,吕思彤,蒋婉呈,付兰羽馨,苏子涵,负昕雨,肖思墨。

　　最后,感谢所有对本书出版做出努力的编者们。协作是一种富有意义的努力。

　　由于水平有限,时间仓促,书中不足之处,敬请读者批评指正。

<div style="text-align:right">

编　委　会

2019年7月

</div>